老倫敦
從酒吧出發

張誌瑋——著

目次

推薦序　張誌瑋的倫敦酒吧

◎蔣勳

誌瑋在倫敦住了三十年，讀戲劇，也是有證照的職業導遊。

她經營了拉普頓民宿，世界各地華人到倫敦，多歇腳於此。民宿不大，三層樓的獨棟維多利亞式建築，前後都有花園。

倫敦是戲劇之都，戲劇不專指學院裡皓首窮經註釋莎士比亞的教授學者。戲劇更是活在庶民間與現實息息相關的語言、動作、表情，愛或者恨，可以哭泣也可以大笑的故事。

我喜歡在團體後面聽誌瑋導遊時娓娓道來的倫敦的傳奇，大部分與她職業導遊的證照無關，而是來自她對一個城市戲劇的深度浸染。

一個好的導遊，絕不是表面膚淺的觀光導覽，而是讓初來者很快愛上一個城市，像不期而遇的邂逅，一生難忘。

誌瑋一定讓很多人在短短幾天裡把倫敦認作情婦（或情夫？），繾綣纏綿，像夜晚離開倫

敦酒吧時的醺醉，無限愛戀，一點悵惘。

歐洲的文明城市都有偉大的戲劇傳統，小小的幾個觀眾圍著詩人朗讀的獨立劇場，或者大到一演長達數年、數十年的《悲慘世界》《貓》《歌劇魅影》，都是戲劇，讓一個城市與世界共同呼吸，共同哭笑。

我喜歡這些城市劇院周邊的小酒館。看完戲，沒有人立刻回家的，多聚集在小酒館，讚嘆、辯論、吵架，當然也有激動觀眾，投入太深，控制不住大打出手。

戲劇的愛恨、哭笑、擁抱親吻或冷戰殘暴都延續在生活裡，接著劇場散席後的酒吧，延續成生活裡的元素，形成一個偉大城市的真正精神價值。

我一直納悶台北國家戲劇院、音樂廳的周邊如何可以沒有平價庶民的酒吧？

年輕時在巴黎廝混，很難不愛巴黎。很多年後，十幾個小時飛到巴黎，一下飛機，放了行李，帶一瓶紅酒，一塊乳酪，坐在塞納河邊，讀書，或無所事事，看橋下湯湯流水蕩漾，彷彿不曾離開過。

但是，知道倫敦「DV8」要推出新作品，還是忍不住，坐一趟火車到倫敦。看完表演，在小酒館買醉，想起宋朝柳永的「今宵酒醒何處」，或者唐朝白居易〈琵琶行〉裡的「血色羅裙翻酒汙」，因為偉大的城市，才有「血色」，〈將進酒〉裡豪氣干雲的「五花馬，千金裘，

呼兒將出換美酒」，那是唐宋城市的酒吧文化美學。常常期盼我的城市，也可以胸前戴著綠色康乃馨，無視他人，在酒吧醉去。偉大的城市，不會只炫耀著庸俗不堪的豪宅吧？偉大的城市，才有在「何處」醒來都一樣豁達的狂醉傷痛吧？

我有青年時在巴黎醉去的驕傲偏執，最初去倫敦，也很直率跟誌瑋表明：不可能讓我愛上倫敦。

誌瑋用她一貫自信的微笑以對。

她帶我去了倫敦的酒吧，不同類型的酒吧，不同的故事，不同的傳奇，不同的詩句，不同的哭或者笑，像一幕一幕的戲劇。

我想起巴黎 Père-Lachaise 公墓王爾德的墓，永遠擠滿人，永遠堆滿鮮花，有人在墓前哭，有人在墓前笑。他正是那個胸前戴著綠色康乃馨在酒吧買醉的詩人，他讓整個英語世界知道酒吧裡有多麼美麗的心靈，有多麼美麗的語言。現在，英語之外的世界也都知道了。

我微醺的時候，跟誌瑋從酒吧出來，我說：誌瑋，你要寫一本書，我想好了書名：「老倫敦‧從酒吧出發」。

二〇二〇年初重返倫敦，本來準備住五個月，因為新冠疫情，三月九日匆匆從倫敦逃回家，上飛機前，倫敦也盛傳即將封城。誌瑋一天帶我去了五家酒吧，一家一家都擠滿人，摩肩

擦踵，病毒在擁抱、握手、親吻間快樂傳播。忽然覺得大疫當前，是要有點薄伽丘在瘟疫年代細說《十日談》的豁達。「今宵酒醒何處？」希望大疫緩和，可以跟誌瑋再回倫敦酒吧，帶著她的新書，讀其中片段給不懂中文的醉客們聽。

自序 同遊共飲，倫敦見！

如果你想用這本書作為「倫敦飲酒大全」或是「倫敦酒吧旅遊攻略」，可能會失望。如果你細細品完這本書，酒味不重，卻會讓你醉到無藥可救。

傳統英式酒吧和新式有著大銀幕的運動酒吧或是裝潢創意酒吧相比，成了值得玩味的老物件。百年前流行的壁爐、雕刻的磁磚、暗黃的燈罩、後花園布滿爬牆虎的紅磚牆，如同博物館的老酒吧，成了現代復古的流行。遊玩老酒吧是懷舊的消遣，是醉酒的症狀。

對於我這慢遊倫敦三十年的外來客，如何在酒吧裡自我陶醉？原來，酒吧除了賣酒之外，也賣文化醞釀出的酒吧氛圍。逛酒吧、品生活，成為我在倫敦生活裡的一項嗜好。

喜歡�啜一杯酒換來一個酒吧的角落，用雙眼可以瞭望所有場子裡的人，從酒客到吧台買酒、看著酒保倒酒，互動出來的點頭、交談、寒暄，都是一幅幅有溫度的景象。拿起面前的酒杯，飲一口不僅是酒的甘甜，同時，飲進倫敦人的生活與文化。一杯酒，是文化與各種人情世

故的結晶體，攪拌著英國人的品味與特質，經過生活片段的摘取與人生經驗的精鍊，內蘊淬鍊出一杯金黃酒色而在喉間迴轉韻味十足。作為一個到倫敦的旅人，行走在街頭巷弄間拍照打卡之際，酒吧裡保存的英國特色和文化資產，絕對會是最美的背景。

旅人買一杯酒，坐在酒吧一角，瞬間可能會遇見一個倫敦的老靈魂，正引領你我翻閱這座偉大城市的故事。如同《格林童話》糖果屋裡的韓賽爾以鵝卵石為標記，倫敦老酒吧還是讓有心人在荒野中找到溫暖的歸屬。

數年前，我買了一本二手酒吧書，原始動機是想從酒吧的路線來認識倫敦。沒想到，一遊成癮。這本書陪伴我多年，我跟著酒吧書路線指引，再根據自己對英國歷史興趣和旅居倫敦多年生活經驗，那本書被我塗塗抹抹刪刪改改，有的酒吧已倒店，有的酒吧換了店主而改變面貌，但指引了我一條路線。於是，十年前，寫一本適合華人遊倫敦另類玩法的點子應運而生──「跟著酒吧遊倫敦」。既是本適合「另類」旅遊倫敦的路線規劃，就必須介紹交通方便又特殊的景點，捨去一般旅遊書介紹的「大景點」，推薦一般看不到的倫敦精華。這本書籌劃了十年，我玩了十年的倫敦酒吧路線，應該還會繼續玩下去，繼續書寫下去。

書名是蔣勳老師取的。十多年前蔣老師到倫敦參觀美術館和畫廊，行程最後一天的下午，我開著奧斯丁老爺車到泰德美術館接送老師到希斯洛機場，一路上，我跟老師談了寫書計

畫，老師順手抽出泰德美術館餐廳的餐巾紙寫下「老倫敦‧從酒吧出發」。二〇二〇年一月底，蔣老師再遊倫敦，要我帶著已寫好的手稿，帶他逛逛酒吧。那天，在我最愛的「酒槽」（Gordon's）和老師舉杯，洞穴燭光下，蔣老師搖晃酒杯中的紅酒提點我寫作的方向與要點，只可惜那時疫情正開始爆發，老師臨時決定回台，無法繼續把酒學習。對於老師提攜與多年關愛，永遠是我心中的一顆閃亮的藍寶石。

大二時必修課「西洋劇本選讀」，班上同學派任我去公館書林書局買劇本。當時書林還在公館一家賣蜜餞的巷子內，書店前後擺著幾個盛漏水的桶子，蘇老闆一人坐守書店，我那時稱他為「蘇老闆」，還跟他殺過價！數年後，蘇老闆來倫敦參加書展，我們一起到酒吧吃飯，才知道他喜歡喝 Baileys（百利甜酒），北倫敦的 Gate House 酒吧讓我們酒食下肚，展開至今匪淺情誼。蘇先生曾在半夜時隔洋來電鼓勵我要多多介紹英國文化，時差電話先是驚醒我，換來下半夜的美夢。當我接到時報出版合約時，興奮之際，告知蘇先生，蘇先生大力支持且主動要幫我做校稿。大師出馬，甚為感謝。

我珍惜每一位跟我一起享受酒吧氛圍的朋友們。記得有位家庭主婦遊英，在莎士比亞出生地史特拉福鎮的天鵝酒館裡，拿著酒杯對我說：「謝謝妳，這是我有生以來第一次上酒吧。」

所以，任何一個酒吧，任何一杯酒，都是一段美美的回憶。

謝謝文娟和時報編輯群與我共飲文字，雖然我們沒有真正一起逛過酒吧，但一起預先品嚐每一個字裡行間的文字組合，真如麥穀、酵母與水的組合，醞釀出這一本以酒吧為主的故事書。

最要感謝文正幫我找尋酒吧故事，永遠靜靜坐在旁邊和我共飲，在家裡，在酒吧。

新店豬肚山腳下公雞不按牌理啼叫，看看時鐘，正是我在倫敦出門逛酒吧的時間。疫情過後，邀你一起，聽些故事，喝上一杯。

二〇二二年一月四日

值花甲之年走出隔離吉時好日

享受倫敦酒吧樂趣小撇步

1. 沒有服飾要求，只要輕鬆自在。但如果是俱樂部或以餐廳為主的酒吧，衣裝必須得體。

2. 旅遊時急需用洗手間，而附近沒有公廁，可以進入酒吧借用，但務必先徵求店家同意。

3. 如果不飲酒但只想享受酒吧氣氛，不一定要點酒類飲料。軟性飲料（soft drink）可樂、果汁、汽水、礦泉水，甚至免費水龍頭白開水（tap water）皆可。

4. 請自己到吧台買酒，如不知酒種，可以請酒保推薦。半杯稱作 half pint（半品脫＝兩百八十五毫升），一杯稱作 a pint（一品脫＝五百七十毫升）。

5. 酒吧餐也是到吧台點餐與結帳。點完餐食先付費，餐具多為自己拿取，入座等待侍者送餐。英國人認為客人餐前都會先喝飲料放鬆一下，所以煮食較慢。建議在點餐付費時，先詢問等待所需時間，以便有心理準備。

6. 在酒吧買酒不需要排隊，只要站在吧台前，順序秩序就在秒數與酒保眼神交會之間決

定。吧台之前，紳士未必「女士優先」呦！

7. 酒吧下酒菜多是無烹飪的「乾貨」。如花生、洋芋片、乾果、開口笑、芥末豆、香腸肉末內裹蛋炸品「蘇格蘭蛋」（Scotch egg），還有永遠嚼不爛的豬肉乾（pork scratching）等。最好吃的下酒菜，個人推薦：點份炸薯條配啤酒，美味、實惠又解飽。

8. 杯頂上的白泡沫（beer head）可以添味，又增美感，而英國酒客會請酒保留出杯頂上因為二氧化碳作用產出的過多泡沫，他們很在意少喝了那一口酒的計量。也有些人喜歡漂浮在頂端如同蓋子一般可蓋住酒香氣的白泡沫，則會說 keep the head。

9. 酒吧中午十二點開始營業至晚上十一點。下午五點過後人潮湧入。如要享受酒吧恬靜，最好時間是下午三點至五點。

10. 酒吧多以啤酒類為主，威士忌費用較高，俱樂部或威士忌酒廊通常有多種威士忌選擇。

11. 倫敦酒吧特別酒類，提供參考：

• 真艾爾（Real Ale）：這是酒廠釀好裝桶未經完全發酵處理，直接運送到酒館，由酒家決定發酵時間，這樣可以喝出酒店老闆的品味和功力。如要嚐嚐這特殊風味的酒，可以尋訪門口有CASK字樣的酒吧。當然，有時會踩雷，嚐到過酸的酒味，這是因為天氣過熱或發酵時間過長所導致。許多品酒的老英多會聚集在自己喜歡的酒館裡

喝艾爾、聊艾爾。

- 艾爾（Ale）：每種啤酒都有其個性。許多中產大叔很喜歡喝有點溫涼苦味的苦啤酒（Bitter），倫敦知名酒廠Fuller's出品的London Pride和ESB是邱吉爾的最愛。印度淡色艾爾酒（India Pale Ale簡稱IPA）是英國酒廠出口到印度的一支淡色艾爾酒，為防止長途航運酒味變質，酒廠增添啤酒花作為天然防腐劑，舌感清淡，果香十足。波特（Porter）和斯陶特啤酒（Stout），炭燒烘焙出名的又黑又濃，略帶咖啡味或巧克力味，口感滑順厚實，一杯下肚如同液體麵包，Porter與Stout反映出英文字原本精神：強健而又提神。蘇格蘭Brew Dog出品的Punk IPA，其酒牌設計獨特，酒味更是如她的啤酒狗名字一般叫人難以忘懷。

- 拉格（Lager）：如果喜歡顏色較清淡，口感淡薄一些，是個好選擇。拉格啤酒是一種特殊的金色起泡啤酒，具有乾淨、輕微的麥芽味。倫敦潮男多喜歡年輕酒廠新寵兒Camden Hells Lager，看足球賽時人手一杯Carling也超嗨。台灣超市雖也可以買到國際品牌啤酒，但多為易開罐，內有顆Floating Widget（膠囊彈珠）可使泡沫細膩，但不如拉霸啤酒來得細緻與新鮮。

- 水果酒（Cider）：別以為它是蘋果汁，它可以很溫和，也可以很強烈。並非只有女

生愛喝Thatchers Cider，男人喝了Strongbow，也是會醉的。Aspall酒澤清澈，喝一大口，也叫人飄飄欲仙。

- 香蒂（Shandy）／薑汁啤酒（Ginger Beer）：啤酒加檸檬水的香蒂，酒質香甜，酒如其名，和名字雖是啤酒但無酒精成分的薑汁啤酒，同為想沾點酒香的最佳替代品。

- 熱紅酒（Mulled Wine）：只有在冬季才會出現在吧台上的陶缸裡。英國人把它視為保暖飲料。在台灣出現將紅酒加碎冰插上吸管飲用，也算是種獨創飲法。

- 琴通寧（Gin Tonic）：最基本的調酒。琴吧（Gin Bar）近幾年來在倫敦極為流行，一杯琴酒加檸檬片調和在手，有說不出的時尚感。

- 皮姆之杯（Pimm's Cup）：英國夏日清涼調酒。屬於雞尾酒類，加上小黃瓜片、檸檬、草莓、薄荷，加入薑汁汽水倒滿杯。英國人通常在夏日坐在酒吧院子裡，三五好友分享一壺（jug）皮姆，享受一年難得陽光夏季。

第一巡
柯芬園區

SHERLOCK
HOUSE ALE

ABV 4%

避開觀光客，走過擁有全世界最大一塊舞臺大幕的皇家歌劇院，
繞過圓頂長廊天天熱鬧非凡的蘋果市集，在這片原是泥濘黃土的
西敏寺修院花園區，柯芬園最老的一條街上，找到四百年歷史的
老酒館，我看到伊莉莎白一世刻在木板上營業執照的原文。

環遊世界八十天酒館
Mr. Fogg's Tavern

一八七三年十月二日從倫敦出發的《環遊世界八十天》是一場紳士賭博之旅。

法國作家朱爾・凡恩（Jules Verne）筆下的福格與改革俱樂部（reform club）成員打賭：利用八十天環遊世界一周。隨即帶著僕人帕斯巴德從倫敦出發，經歐洲、非洲、印度、中國、香港、美國……除了熱氣球外還利用火車、輪船、大象、雪橇等交通工具與步行，七十九天後在最終時刻因為時差，贏回勝盤。一路多采多姿，驚險不已，娶了印度妻子，也在中國抽了鴉片，有書評認為「《環遊世界八十天》主角，除了得到幸福，一無所獲！」但是，這本冒險小說為作者賺了大錢。

柯芬園區（Covent Garden）聖馬丁巷五十八號（No.58 St. Martin's Lane）原本是小說主角福格得自姨媽贈與的產權，福格答應姨媽開家旅館，但堅持一樓作為名流交誼的「會所」。整

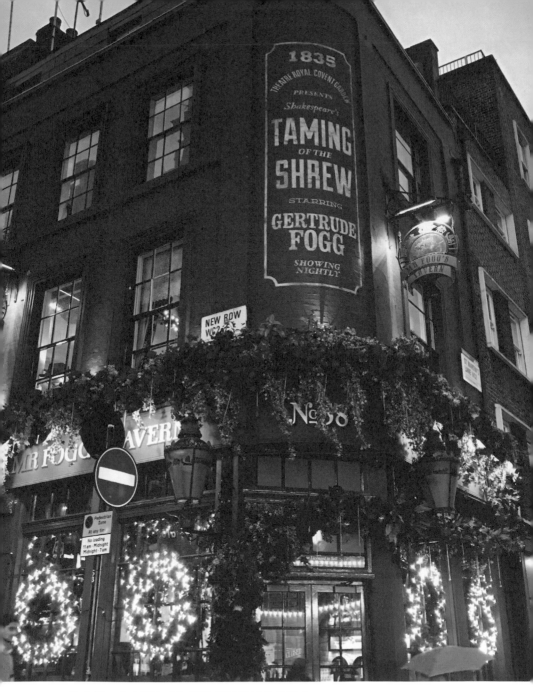

入夜後，大家還在慶祝福格環遊世界後的歸來

一開福格酒館的門，就像進入英國節慶歡騰的氛圍裡

幢旅館如今已被世界多處擁有俱樂部、餐廳、酒廊的 Inception Group 商業集團買下，回歸故事情節，讓小說中的冒險世界，完全呈現在酒吧中，轉為有噱頭的琴酒酒吧 Mr. Fogg's Tavern。

在倫敦擁有五個不同地點，而柯芬園的福格是酒商環遊系列領航的第一家大氣球。

一樓酒吧間的裝潢就像是大型熱氣球。屋頂掛滿英國米字旗，到處可見鳥籠、樂器、單車輪和一些莫名怪異的老物件。再往酒館底處走去盡是多樣動物標本，像展示館一般。橡木地板，深褐色木質牆壁，老舊褪色的地球儀，加上穿著白襯衫黑色條紋背心、頭戴報童帽的帥哥酒保，及身著緊身低胸上衣、蕾絲紅裙的女侍者，霎時之間好像在劇院看場百年古裝老戲。

一樓是故事濃縮版，二樓則是四度空間情境版。醫藥箱做成的酒櫃，綢緞窗簾，印花棉布牆紙，寶藍色布面的貴妃椅，流蘇燈飾泛出暗光，伴有歌劇旋律，讓人有如走入富人福格家裡華麗飲酒間。旅遊日誌般的酒單，《環遊世界八十天》書中內容成為各種調酒的名字，有著近三百種的雞尾酒類，名稱多到數不完，實在需要在旁服務的吧妹幫忙解說特色，以便挑選適合的口味，否則眼花撩亂。但是心理要有準備，花出去的錢未必物有所值。

走出酒吧，步入 Goodwin Court 這條鋪滿碎石的小徑，路燈隱約照著福格酒館，朦朧酒意中，我也好像剛結束了八十天行程，從另一時空返回地面，全身疲憊帶點暈眩，我只想回家好好睡上一覺，讓下一個夢境把我帶到不可知的未來。

旅行者俱樂部
The Travellers Club

話說，朱爾筆下「旅行者俱樂部」（The Travellers Club）真實存在於白金漢宮綠蔭大道旁邊帕摩爾（Pall Mall）大街上，街名取自英國歡樂王查理二世。愛玩的國王在這片原本連結到聖詹姆士公園的綠地大道上，玩著流亡到法國時學到的一種古老槌球遊戲，這條街因而得名。

這條不算長的街道聚集許多代表著傳統英國上流社會人士的俱樂部，非一般平民老百姓能參與。「旅行者俱樂部」是帕摩爾大街上最古老的男性俱樂部，一八一九年成立，提供愛好旅行者交換旅行經驗的地方。

俱樂部是由大笨鐘設計師查爾斯・巴里（Charles Berry）設計。俱樂部大廳有一面採用羅馬神話中尤里西斯（Ulysses）頭像作為該俱樂部的招牌。《木馬屠城記》英雄尤里西斯戰勝特洛伊返國前，在海浪中刺瞎阻攔他的巨人並遭到海神阻撓，面對各種艱辛，十年後終於回到故土伊塔卡的奮勇精神，代表旅行時那種戰勝困難的態度。

要成為這種高級俱樂部的會員並不容易，最起碼條件需要有距離英國本土九百公里之外的旅遊經驗，還需要發表文章、著作。最重要的，必須經過已入會的會員推薦，歷時三年的審核

之後，才有資格入會。即使有幸成為會員，每年仍需繳付極高的會費，來維護自己的地位。進入俱樂部不可抽菸，不可用手機，不可談公事，不可任意帶朋友進入，需著正式服裝。女性可成為賓客但不能成為會員。

當一八七三年福格先生面對俱樂部裡的紳士們說出豪語：「一個品格高尚的英國人是絕不開玩笑的，特別是在打賭這件嚴肅的事情上。我出兩萬英鎊打賭能在八十天的時間，繞行世界一周，你們願意嗎？」環遊世界八十天在今日而言已非難事，但是福格先生當時的膽識讓我佩服。

十九世紀的兩萬英鎊，折合今日就是破一億新台幣！

★ **Mr. Fogg's Tavern**
Address: 58 St Martin's Lane, Covent Garden, WC2N 4EA
Tel: 020 7581 3992
Tube: Leicester Square / Covent Garden
mr-foggs.com

★ **The Travellers Club**
Address: 106 Pall Mall, St. James's, SW1Y 5EP
Tel: 020 7930 8688
Tube: Green Park
travelersclub.org.uk

水溝旁的藏酒槽
Gordon's Wine Bar

幾年前到京都遊玩，精熟京都美食的朋友推薦京都車站附近小巷內一間隱密的居酒屋「藏倉」（KuraKura）。「藏倉」的原意是把好吃好喝的食物和酒藏在自家倉庫裡，等到重要佳節時刻取出，與家人朋友共享。同為人們細品好酒的酒倉，倫敦則有「酒槽」（Gordon's）。約在六百年前走私者祕密地從泰晤士河運來西班牙雪利酒，放入水溝旁的木槽裝瓶藏起來，等待好時機再拋售出去。現在這祕密地點成了有牌照的地窖酒吧。

Gordon's 號稱是倫敦最老的一家純喝酒的吧（bar），外表看起來是一般的石磚房，正門口卻是上了鎖的一扇門，還被鐵絲網團團遮住，必須從旁邊階梯走下去，左邊有個可運送大酒桶寬度的邊門是它唯一的出入口。問了問店家，才知道正門門牌號碼是正式地址，而邊門才是早期小船進出泰晤士河的通口。一進地窖，只看到數個酒桶搭建起來的吧台，以為走進廢棄倉

獨自享受飲酒樂也是種享受／陳信宏攝

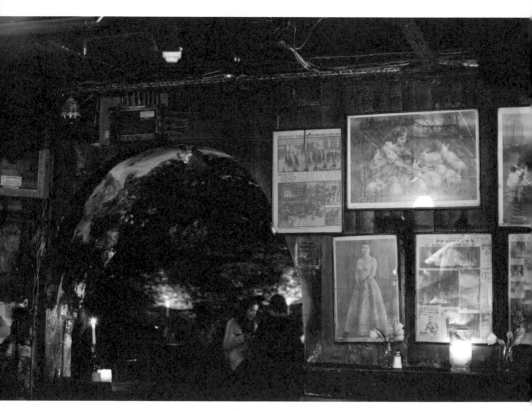

滿室貼上時代感的報紙，飲者時空倒退百年／陳信宏攝

庫，經過老橡木做成的門檻後，我完全沉浸在無底的酒香洞穴。四面陰暗，桌面上的燭光照亮一張張臉孔，濕氣讓洞穴帶有寒氣，牆壁邊偶見青苔，石頭的潮氣與木桶的葡萄香氣相互融合，有種黏膩中帶有蜜味的感覺。

「酒槽」四處泥牆上貼滿泛黃報紙和女王照片，猜想老闆必有懷舊與愛國情懷，倒成了別具一格的裝潢。老闆主要經營得獎的進口紅白葡萄酒、威士忌，還有雪利酒生意，就是不賣啤酒，配上精選來自法國、義大利和英國本地威爾斯起司作為佐酒配料，極為難得卻在早上九點起開賣簡易英式早點，午餐到晚餐的菜色則多是配酒小菜，數種沙拉和麵包等輕食，沒有酒吧熱食餐。在「酒槽」裡可以嚐到傳統豬肉冷派（Pork Pie），是將豬肉切細熬嫩後加上豬油包在酥皮裡，烤透冷卻後才吃，圓形，多為五公分直徑厚的大小，是英格蘭中部工業革命時期的礦工食物。在這暗沉酒窖裡嘗試礦坑肉派，是個有趣的經驗。

抽菸酒客們會在進門前的長廊坐下，但不會注意到一旁鐵欄杆旁是原地主約克公爵在五百年前私人使用的登船口改建的義大利式水門（York Water Gate），水門連結到現在的酒館及倉庫。這棟建築和許多文人可有淵源了，集哲學家、科學家與文學家於一身的法蘭西斯·培根（Francis Bacon）出生在此；記載倫敦大火的傳記家山繆·皮普斯（Samuel Pepys）曾住過這裡十三年直到過世；《森林王子》（The Jungle Book）作者吉卜林（Joseph Rudyard Kipling）也是

酒窖樓上的房客，不知他是否下樓來借酒找靈感？

「酒槽」一八九〇年第一任的酒主亞瑟‧戈登（Arthur Gordon）沿用國家頒布的一個老法令「Free Vintners」（免酒稅令）開辦了這間酒吧。這法令源自一三六四年英王愛德華三世（Edward III）向酒商公會借款支援國庫，還不出錢，特發一個皇家免稅特權令給酒商公會，以暫緩欠債。身為五百多年後公會會員的亞瑟還擁有這個特權，可以在英國任何地點開酒吧免繳稅，並沿用當年另一傳統「不找零錢」。一九七五年亞瑟後人將酒吧賣給同姓酒商路易斯‧戈登（Luis Gordon），說是巧合，但也是刻意，兩人並無血緣關係。路易斯接手後，公開說：「連蜘蛛網都保持不變。」就是為維護酒槽古蹟的珍貴而說出的玩笑豪語，但路易斯雖也是公會會員，會員規範已改，不僅要付重稅，不找零錢的傳統也改了，還接受客人使用信用卡。

每當走到地鐵堤岸站（Embankment）這一帶，總會欣賞這片公園綠地，春夏百花盛開時，會有免費露天音樂會。一旁的「酒槽」走廊擺了一排酒桶木桌迎接酒客，下班後這裡一位難求。老廚子Jim告訴我，夏日時，酒吧內場一天兩百人次，外場約四百人次，一天收銀機裝進兩萬英鎊。哇！

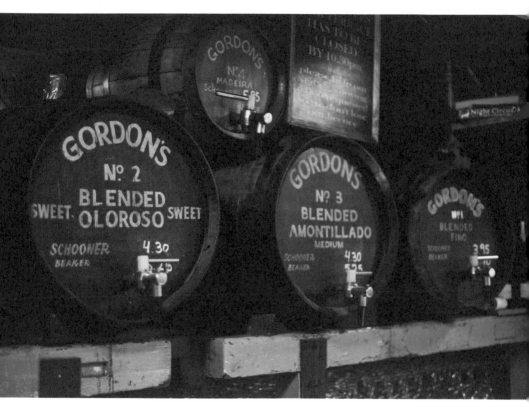

雪利酒桶釀出的紅酒更香醇

即使易主經營，「連蜘蛛網都保持不變」／陳信宏攝

酒槽樓上住著「森林王子」

Kipling House

忘記是誰說過：「孤僻的人最好的朋友之一就是酒。」

「酒槽」樓上，住著森林王子。

英國第一位諾貝爾文學獎得主吉卜林住宿在泰晤士河與Strand大街之間的Villiers Street，四十三號三樓的小公寓裡，吉卜林在自傳《Something of Myself》形容他天天聽到：「Charing Cross火車聲和Strand大街上面轟轟修路聲，打開窗戶，Victoria Embankment Gardens正在整園，在塵土間隱約可以看見滑鐵盧橋。」吉卜林一八八九年搬來這，而「酒槽」隔年正式在樓下開幕，由祕密酒窖雲開見日成為酒館。

「酒槽」，晦暗的樓梯，塵埃厚重的鐵絲窗櫺，凋落的酒吧招牌，然而摸黑到暗濕的地窖內，時時刻刻都有酒客自飲自娛。縱使找不到吉卜林的身影，但是坐在他家樓下的我，不知是否酒精作祟，腦子裡浮現著森林王子毛克利、大熊與黑豹，他們可能躲在某角落，隨時出現。

除了住家樓下的「酒槽」，吉卜林也常常在寫作之餘到附近威爾斯人經營的「豎琴酒館」。一八九九年吉卜林在《每日郵報》(Daily Mail)刊登一篇反戰詩篇〈心不在焉的行乞者〉

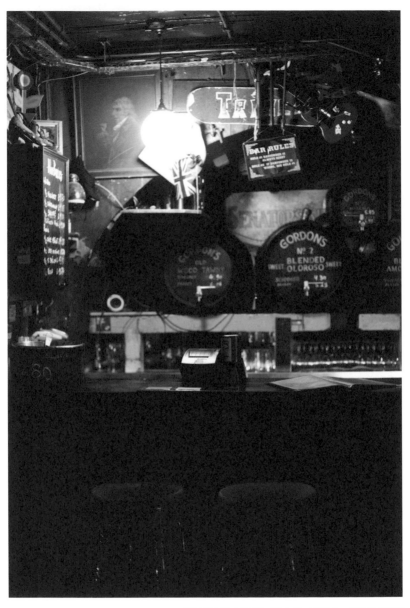

看似凌亂但不失韻味的老吧台／陳信宏攝

（*The Absent-Minded Beggar*），大意是一群貧困的年輕人在不知情的狀況下離開親愛的家人，遠赴戰場而生死未明。這首詩戰後改編成音樂劇，演出振奮人心、感動大眾，大家紛紛解囊為戰士及家眷募款。詩作打字原稿裱在一個木框裡，掛在豎琴酒館入口右邊牆上。

吉卜林二十五歲還是單身時，常在租賃住家樓下買便宜的香腸，充當午晚餐，今天這家香腸店已經改為超商。一個小小藍色的圓牌標明詩人一生中的短暫住處。查令十字站、堤岸站熙攘的交會道路上，行人來來去去，誰又抬起眼想想大熊與黑豹不在酒槽角落又在哪裡呢？王子如何孤單地遊蕩在都市「森林」之中？

★ **Gordon's Wine Bar**
Address: 43 Villiers Street, WC2N 6NE
Tel: 020 7930 1408
Tube: Charing Cross / Embankment
gordonswinebar.com

★ **Kipling House**
Address: 3rd Floor, 43 Villiers Street, WC2N 6NE
Tel: 020 7930 1408
Tube: Charing Cross / Embankment

一桶血酒吧
Lamb and Flag

柯芬園是倫敦重要觀光景點，每天有不同主題的市集和世界潮店、饕客餐廳、設計咖啡店、創意手工、街頭秀，還有全世界最大舞台紅幕的皇家歌劇院。不過，不經意穿入紅磚小巷，帶來的驚喜往往超過一般旅遊攻略。

別小看這夾在鬧區的「羊與旗」小酒館，無論何時，這間已有四百年歲的酒館總是塞爆，尤其夏天時，小小不到五坪地的門前廣場，也是站滿酒客、路客和遊客。

四百年前，還沒有柯芬園的時代，這裡是一片黃土地，在一條開闢出來的土坡道上有個打尖、過夜的客棧，門前掛著 This is Rose Street 1623 的招牌。「玫瑰街」是柯芬園記載中最老的一條街，老街上龍蛇雜處。酒吧門板上有記載，它的營業執照是十六世紀女王伊莉莎白一世在位時頒發的。

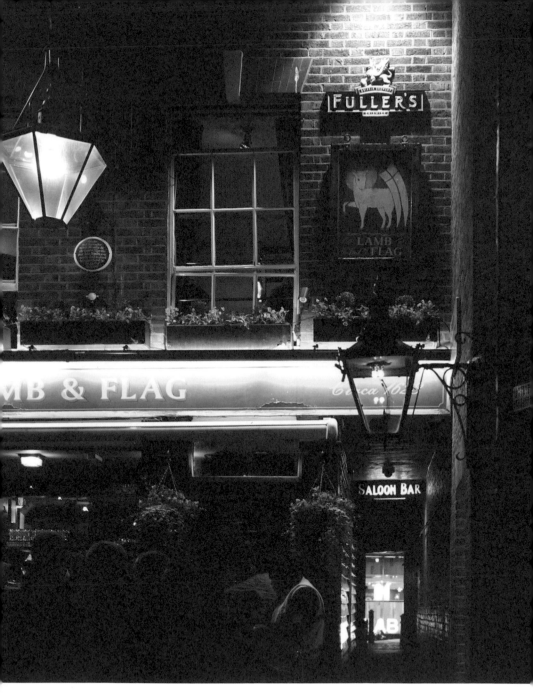

「羊與旗」／盧德真攝

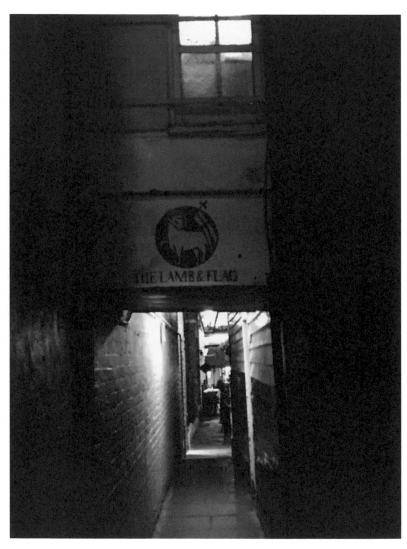

詩人約翰・德萊頓因為一首諷刺國王緋聞的詩句遭人毒打後逃亡的小巷

一七七二年客棧轉變為酒館，稱為「木桶酒館」（The Coopers Inn）。一樓吧台後面是早期拳賽賭博的地方，拳手們徒手搏擊，觀眾們吵雜嘶吼下注，暴力、血腥、刺激之後，「一桶血」（the Bucket of Blood）酒吧就成了「木桶」的暱稱了。一八三三年再度更名，以十字軍東征聖騎士團徽章，一隻羔羊揹著白底紅十字旗圖案「羊與旗」（Lamb and Flag）為招牌，真正原因已不可考，只覺溫馴的羔羊與「一桶血」是多麼天差地遠！

透過擁擠的人潮，擺脫一樓的喧鬧，爬上暗窄的樓梯，二樓是木梁結構餐廳，特顯古樸，霎時以為進了英國鄉下傳統茅草屋內。坐在靠窗的位子，看到外牆上掛著一個藍色招牌，說了一則國王因緋聞曝光而毒打詩人的小事件，挨揍的人是葬在西敏寺詩人角的詩人，成了酒館藉機宣傳的大事件！一六七九年十二月，英國桂冠詩人約翰・德萊頓（John Dryden）因為他的一首詩句諷刺當時國王查理二世疑似包養法國情婦，在玫瑰街前被人毒打一頓，詩人從旁邊的小巷狼狽逃離。桂冠詩人事後高價懸賞活捉嫌犯，但一直沒抓到主嫌，當時傳言是國王在背後唆使。今天二樓餐廳就以 Dryden Room 命名。

正在想像桂冠詩人被追打情景，回頭看到綠髮、雙臂刺青、塗著鮮紅唇膏的女侍正在看小說。我走到吧台前，踟躕如何在眾多酒類中選一杯的時候，這位勁爆辣妹推薦我可試試「最新出品、帶有果香的 Frontier Lager，加上回炸酥脆的薯條，是最棒的搭配。」我照單全收。看到

她手裡竟拿著一本厚厚的狄更斯小說《孤雛淚》（Oliver Twist），帶有愛爾蘭口音的辣妹瞇著眼又對著我說：「你知道嗎？狄更斯也是這裡的常客，他最喜歡我們這裡的粥（porridge，麥片粥）！」

拳手的血腥加上柔順的羔羊，配上詩人遭毆和狄更斯的粥，腦海裡有幅奇妙的畫面，好像置身在超寫實古裝片裡，一時走不出來。

犯罪天后＆劇院區的巨星雕像群
Queen of Crime and Statues in Leicester Square

走出「一桶血」與「羊與旗」意象大對比的酒吧，腦子迷思還未醒，繼續往北，走到West End劇院區，街角立了個約近兩公尺高的雕像，一本銅製大書中間鏤空刻了個女人頭像，下方框架標明她的成就，書頁下有她的簽名和生辰。原來她是「犯罪天后」之稱的阿嘉莎·克莉絲蒂（Agatha Christie）在倫敦唯一的雕像。

阿嘉莎的偵探小說塑造出懸疑驚悚的情節，刻畫人性入微，抽絲剝繭的探案過程引人入勝，而最終的結局總是令人拍案叫絕，因此她的作品號稱為二十世紀銷路僅次於莎士比亞、聖

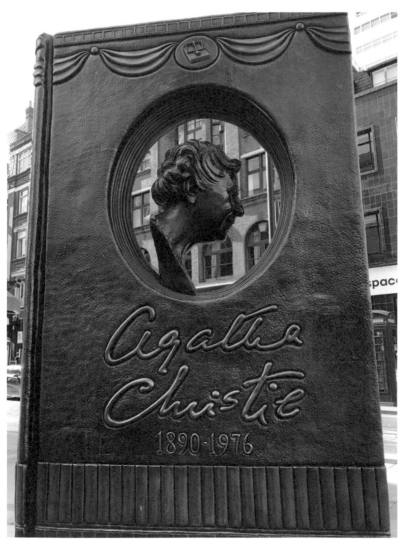

約近兩公尺高的阿嘉莎‧克莉絲蒂大書，矗立在倫敦劇院區

經的第三暢銷書。

雕像是二〇一二年西敏市政府為紀念世界演出最久的舞台劇《捕鼠器》（The Mousetrap）上演六十週年及感謝該作者阿嘉莎對文學上的貢獻所設立的。《捕鼠器》一九五二年上演，至今仍在附近的聖馬丁劇院（St. Martin's Theatre）演出。雕像下方密密麻麻排列著她的多本著作。相信不少人看過她的小說改編成的電影，如《尼羅河謀殺案》、《東方快車謀殺案》等。皇家鑄幣局於二〇二〇年推出新款二英鎊硬幣，更以阿嘉莎第一本小說《史岱爾莊謀殺案》（The Mysterious Affair at Styles）為設計圖案，以紀念該書出版百年。來倫敦時，記得來瞻仰一下她的雕像。

中國城旁邊的萊斯特廣場（Leicester Square）四周都是電影院。廣場中間有兩尊英國戲劇代表人物的雕像，一位是大文豪莎士比亞，雕像上的莎翁右手肘下壓著一張白紙，上面詩句是《第十二夜》的句子；另一位是喜劇泰斗卓別林扮演《流浪漢》（The Tramp）中的造型。兩位一古一今都是傳世天才。兩尊雕像的四周是座椅和草皮，夏天時候，許多中國城的廚子們還有老人及各國觀光客，都喜歡坐在這裡休息或曬太陽；聖誕節期間流動遊樂場更是在這不大的廣場上架起最刺激最具娛樂性的摩天輪；世界首映的電影剪綵，吸引許多影迷見到心中的偶像而失魂地大吼；每到農曆年時舞獅舞龍，配合非專業的敲鑼打鼓，讓大家也看得目瞪口呆，沾染

覥腆搞笑的豆豆先生

農曆年獨特氣氛。

二○二○年二月底，由英國電影協會，在萊斯特廣場新增八尊雕像。為慶祝三百五十年以來萊斯特廣場對影劇娛樂的貢獻，電影協會選出自一九三○到現今影劇界著名角色，一起慶祝商業電影的努力與成就。

「雕像群」讓倫敦萊斯特廣場上有如眾星雲集。除了原有的莎翁和卓別林，還有豆豆先生靈活調皮眼神坐姿、歌舞劇經典《萬花嬉春》（Singin' in the Rain）的金凱利、會飛的魔法保姆──瑪莉‧包萍（Mary Poppins）、一胖一瘦的勞萊與哈台（Laurel & Hardy）、柏靈頓熊（Paddington）、兔寶寶（Bugs Bunny）、神力女超人（Wonder Woman）、和英雄蝙蝠俠（Batman）。最新的一座是二○二一年二月請來哈利波特（Harry Potter）騎著一支掃把飛旋樹叢中。這些偶像不僅為全世界帶來娛樂，更讓戲劇之都倫敦增添無比光彩。

如果雕像有靈魂，每到夜晚，不知道蘇活區夜晚流浪漢、醉鬼或遊魂會不會來到萊斯特廣場與這些戲魂一起共歌載舞？

★ **Lamb and Flag**
Address: 33 Rose Street, Covent Garden, WC2E 9EB
Tel: 020 7497 9504
Tube: Leicester Square / Covent Garden
lambandflagcoventgarden.co.uk

★ **Agatha Christie Memorial**
Address: Cranbourn Street, WC2H 9JZ
Tube: Leicester Square

★ **Leicester Square**
Address: Leicester Square, WC2H 7LU
Tube: Leicester Square

Pub 04

國王情婦奈爾・圭恩小酒館
The Nell Gwynne Tavern

英國朋友告訴我：「如果你喜歡聽故事，我就介紹個有女人味的酒吧，既可聽故事又可喝美酒。」

「什麼叫有女人味的酒吧？」我納悶著。循著朋友的路線指示，來尋覓一下他口中的女人味酒吧。

鑽進柯芬園附近 The Bull Inn Court 小巷子裡，不到兩百公尺長的巷內有家紅色窗格掛滿小燈泡的酒館，大紅色的外窗上，掛著一張美麗女子穿著低胸禮服半身畫像招牌，寫著 The Nell Gwynne Tavern 字樣，我想，我聞到了朋友口中的地點。看到招牌上的人名，似曾相識，原來曾經在環球劇院（The Globe Theatre）看過同名戲劇。印象中，台上的演員，把能歌善舞又機智的 Nell Gwynne 演得潑辣有趣，台下觀眾在莎士比亞的露天舞台前，站了三小時看得津津有

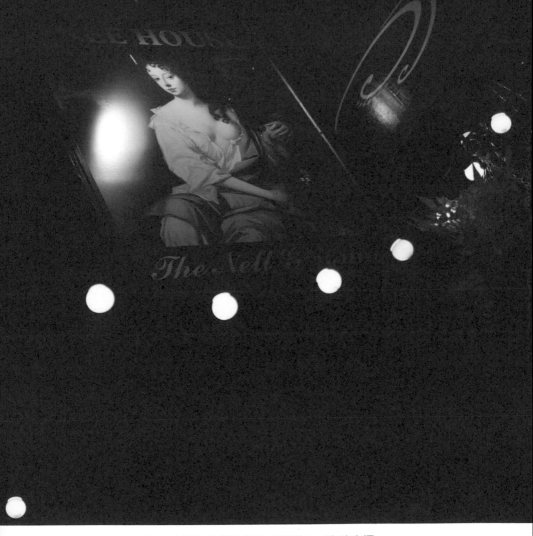

Nell Gwynne 被暗夜裡的小燈泡照得含蓄動人／盧德真攝

味之後，謝幕時激動地拍手叫好的景象依稀在目。

奈爾・圭恩（Nell Gwynne）真有其人，十七世紀出生於英國中西部，在倫敦柯芬園蔬果市場一帶長大，小時候賣橙子維生，當地居民稱她「橙子女孩」（Orange Girl）。她經歷的時期，正是查理二世（一六三○－一六八五）加冕後，重新開放在清教徒統治下關閉的劇院，恢復議會、上議院、天主教和騎士精神的「女性演戲解嚴時期」，女子可以上台公開演戲。她才華橫溢，聰慧過人，演戲技巧有別於其他演員，成為倫敦知名的喜劇女優。那個年代，女生仍不便當主角，許多皆是女扮男裝上台，觀眾稱她為 William Nell。許多達官顯貴都是她的粉絲，她也就成了高官貴族爭奪的「寵物」，幽默、迷人、英俊，英王查理二世是她最高等級的情夫。做了國王小三後，雖然沒有名分及機會入住皇宮，但是國王安排她住在聖詹姆士皇宮附近，以便私會。查理二世正后是來自葡萄牙的凱薩琳，她帶來了三十萬英鎊嫁妝以及位在摩洛哥濱海城市丹吉爾（Tangier）和孟買（Bombay）的海軍基地，但凱薩琳始終沒有生育，而人稱「歡樂王」的國王卻有多位情婦。

Nell 為查理二世在歷史上沒有明確考證的私生女數目中，生了兩個兒子，雖有名分，但無法繼承王位。在國王過世後三年，三十七歲的 Nell 中風過世，永遠長眠在離酒館只有半里路之遙的聖馬丁教堂地窖裡。

這家酒館原名為「老牛酒館」（The Old Bull Inn），是個三百年前的老酒吧，酒館名字經過不同的異動。其中一任老闆是Nell的戲迷，買下這家酒館後，索性就以女伶的名字作為酒館招牌，這位女演員的畫像和名字就一直掛在巷口，畫的真跡，則掛在酒館附近只有五分鐘腳程距離的國家肖像畫廊裡。

一六六五年以來 The Nell Gwynne Tavern 一直是 Free House（私人經營，不是酒廠聯營，老闆可以自由選擇各色的酒類）作風，是不是也表現出 Nell 豪放不羈不受約束的性格？極小的酒吧，只有五張小圓桌。一進門一個跨步就可到吧台。我點一份手工熱烤起司三明治和一杯含有果香味的阿根廷 Merlot 紅酒，環顧四周牆上掛滿 Nell 的畫像和翻拍照片，卻瞥見一個風韻十足的女人坐在窗台前抽菸，我想起英國朋友口中的「女人味的酒吧」。

坐在酒吧內，想回味一下戲裡印象中的 Nell。選個靠窗的位置，小酒館只有吧台小姐和我兩人，這時天色已暗，陽光照不進小巷，室內紅色昏暗的燈光，牆上的畫像顯得模糊。我手握紅酒，看著窗外的 Nell 畫像招牌，原本戲感十足的她突然變得安靜，我這時好像坐在閨密的房裡，靜靜地聽她訴說情史。

再到吧台續杯時，跟小姐聊了一下 Nell，這位吧妹興奮地告訴我另一家 Nell 與國王「私會」的酒吧，「為了見面，國王特別在她演戲的劇院 Drury Lane Theatre（英國最古老的劇院）

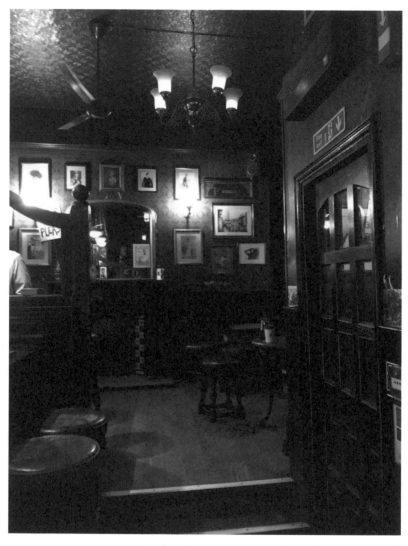

最多只可容納三十位客人，常常塞爆到門前小巷

對面的酒吧下挖一條隧道通到劇院後台，以便幽會。那家酒吧原名也叫 Nell Gwynne，現在改為 Opera Tavern，主要賣西班牙紅酒搭配 tapas 了。「歌劇酒館」傳統英式酒吧改為西班牙葡萄酒櫃，吧台上擺個火腿腳架，國王私會名伶的故事也已被密閉在那通道裡了，古樸的木製花窗改為南歐熱情塗鴉牆壁，國王風流事蹟成了 tapas 小菜一碟。

小巷外的大街來往車子頻繁，West End 劇院區看戲的人潮要到十一點過後，才會散去，回復安靜。巷內 Nell Gwynne 的淺淺微笑圖像，被暗夜裡的小燈泡照得含蓄而動人⋯⋯

酒吧的不同稱呼：

☆ Tavern

早期 tavern（賓館）多在倫敦城外，提供給趕集商人吃飯喝酒住宿的地方，後院可停放馬車及馬匹，多是聚集在市集附近。商人們不喝粗俗的酵母酒，以葡萄酒及威士忌取代，也不抽勞工階級的菸草，而抽高級雪茄。

☆ Inn

類似「客棧」的概念。除了飲酒用餐住宿之外，價錢較為實惠，可結交各路好友，層次低於 tavern。

☆ Coach Inn

驛馬車酒館。以停靠馬車為主的酒館，並可照料馬匹。主要位置設在重要路口或城市交界處，方便南北貨商交易提貨，酒客多為商人。通常門口兩邊掛有火把，以方便夜間趕路的商旅。大廳有時鐘懸掛，讓客人準點交易。住宿多為樓層，餐廳菜色多樣化並提供餘興節目。倫敦目前僅存一家 George Inn（見 Pub 13）在倫敦橋附近。

☆ Alehouse

純喝酒小館，在十五、十六世紀頗為盛行，早期多是母女經營以貼補家用。現在已少見。Ale 是用麥芽中溫發酵（18℃左右），較短時間就可製成的啤酒。

☆ Pub

Pub 是 Public 的簡寫，今日成為所有酒館的統稱。英國人喝酒、休閒、吃傳統酒吧餐的地

方，適合家庭聚會，經濟實惠。更是球迷聚集觀賽所在。

☆ Bar

較為高檔場所，酒類提供雞尾酒和紅白葡萄酒或威士忌，費用稍高，少有正餐，多是下酒小菜。如各類起司、燻肉、洋橄欖、創意小菜等。

車站裡的國王皇后愛情故事
A Love Story of Charing Cross

離開富有「女人味」的酒吧，穿過河岸街（Strand），地鐵站查令十字（Charing Cross）車站前哥德式尖塔就是查令十字英文站名的由來。故事應該從這裡說起……

「Charing」有兩個解釋，一說是河流彎道，一說是取自古法語「愛妻」的意思。Cross是聖十字或紀念塔。這座三公尺高的古塔是英王愛德華一世一二九一年由英國中部運送愛妻愛琳諾（Eleanor of Castile）靈柩回倫敦西敏寺安葬，沿途建立十二座紀念塔中的最後一座，全英國目

前僅存四座。原始十三世紀倫敦的這座紀念塔，早已老舊毀壞，殘餘部分目前安置在倫敦博物館內。一八六三年維多利亞時期鐵路局建造鐵路旅館時，重新打造一座更為高大的紀念塔以保有這段歷史，並追念國王對皇后的至誠情愛。

國王愛德華一世，十五歲時娶了十三歲西班牙皇后愛琳諾，雖是一場政治婚姻，但兩人相愛甚篤，共生了十六個孩子。倫敦塔內還有一小舟飄在河面上，停靠在護城河邊，來告知遊客這位歷史上愛出征打仗的國王回宮時，皇后乘舟到泰晤士河迎駕回宮的景象。愛琳諾四十九歲時在英國中部林肯郡因瘧疾高燒過世，國王將她的棺木運到倫敦西敏寺安葬。沿途每一停靈休息處就設紀念塔，總共停靈十二處。國王伴隨在側祈禱，下令在愛琳諾西敏寺墓旁點燃蠟燭相伴。根據克里斯多福‧溫（Christopher Wen）的《I Never Knew About London》記載，這燭火一點燃兩百五十年沒有熄滅過！

除了紀念塔外，在一九七八年地鐵北線（Northern Line）整修時，在月台上請來倫敦本地名插畫家大衛‧金特爾曼（David Gentleman），利用拓印帶點漫畫形式畫下生動圖像，記載建造紀念碑過程，從伐木、採石、洗砂、測量、製圖、雕刻、工匠、婦女、技師，到國王與主教監工，無一不缺，活靈活現地記錄整體工程。

Strand 一條街上出現女優及皇后，兩個美麗的幽靈，好不浪漫。

遊玩倫敦可以在地鐵北線（倫敦地鐵圖的黑色線）Charing Cross 月台下車，先瀏覽月台上的漫畫，出站後再欣賞紀念塔。穿越街道，到有女人味的 The Nell Gwynne Tavern 小歇，倫敦之旅，會因這些故事而加分。

★ **The Nell Gwynne Tavern**
Address: 1-2 Bull Inn Court, Strand, WC2R 0NP
Tel: 020 7240 5579
Tube: Charing Cross
thenellgwynne.com

★ **Opera Tavern**
Address: 23 Catherine Street, Covent Garden, WC2B 5JS
Tel: 020 7836 3680
Tube: Covent Garden
saltyardgroup.co.uk/salt-yard-group-venues/opera-tavern

★ **Museum of London**
Address: 150 London Wall, EC2
Tel: 020 7600 3699
Tube: Barbican / St. Paul's
mueumoflondon.org.uk/museum-london

永遠年輕的福爾摩斯
Sherlock Holmes

一本棗紅色燙金的福爾摩斯小說總是鮮明地出現在我年少記憶中。因為是偵探又是懸疑又要動腦，書又太厚，就是提不起興趣好好讀完它。直到來英國唸書後，偶然經過「福爾摩斯」酒吧，看到門窗上畫有大偵探抽菸斗的頭像毛玻璃，和酒吧前站滿一群酒客所帶來的震撼，倒是讓我從酒吧開始，重新好好認識他。

暗藏在特拉法加廣場西南角諾桑伯蘭大街（Northumberland Street）上的「福爾摩斯」酒吧，可算是酒吧中最原汁原味的「主題酒館」（Theme Pub）。無論是裝潢、菜餚，甚至是啤酒類，一切很福爾摩斯化。

從一八八七年開始，蘇格蘭作家柯南道爾（Sir Arthur Ignatius Conan Doyle）創造了福爾摩斯。福爾摩斯充滿英國人特色的長臉、鷹勾鼻、長人中、薄嘴脣、口叼大菸斗、頭戴獵鹿帽、

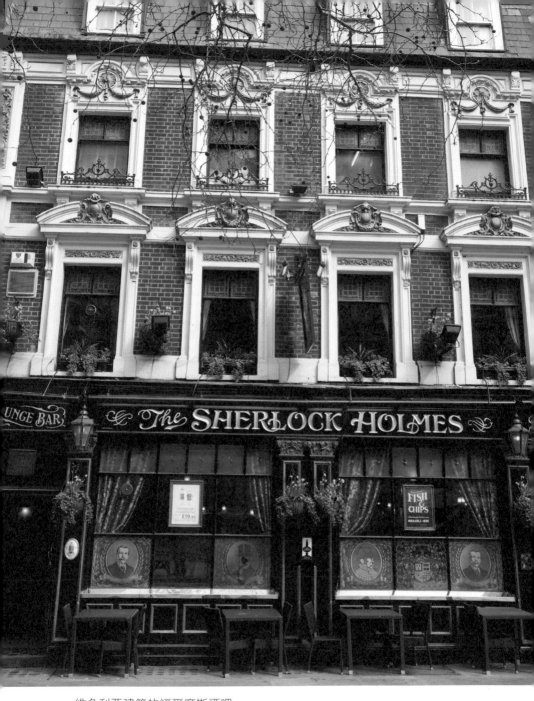

維多利亞建築的福爾摩斯酒吧

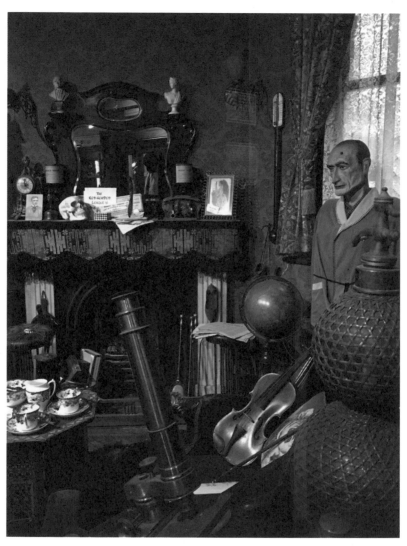

酒吧二樓的餐廳如同大偵探的家中客廳

身穿斗篷大衣、舉止翩翩紳士、說話卻又帶些挖苦式的英式幽默，這位作家筆下杜撰為行俠仗義充滿智慧的大偵探，已成為國際上家喻戶曉的人物。然而柯南道爾因為福爾摩斯占用他太多時間而無法專心寫他想抒發的政治思想，終於決定在〈最後一案〉中讓主角福爾摩斯與宿敵決鬥，似乎要完結大偵探的一生。「掉下懸崖，生死不明⋯⋯」，驟然「不清不楚地過世」造成巨大震撼，報紙刊載讀者為他披麻戴孝，白金漢宮也為此降半旗致哀，應讀者的要求，又於〈空屋〉一案中復活。接二連三的電視電影，只讓他名氣有增無減。近年來更因演員班奈狄克・康柏拜區（Benedict Cumberbatch）主演《新世紀福爾摩斯》（Sherlock）電視劇集，再次掀起福迷們來倫敦猛找福爾摩斯和華生博士足跡的熱潮。

「福爾摩斯」酒吧原型是諾桑伯蘭酒店旅館，以旅館前方馬路 Northumberland 命名。旅館出現在《福爾摩斯》小說中的《巴斯克維爾獵犬》和《單身貴族探案》中，也曾是福爾摩斯摔下懸崖失蹤後，再度復活後與華生相遇的地點。

一九五一年，倫敦藝術協會為慶祝世界萬國博覽會百年，在泰晤士河舉行「英國節」活動（Festival of Britain），福爾摩斯是這活動的重點之一。節慶中，贊助商結合柯南道爾家族，設計了一間貝克街（221B Baker Street）的「福爾摩斯房間」，博覽會結束後，還受邀到美國巡展。

回國後，經過酒店老闆磋商，長期將此房間放置在酒吧二樓。所以，今天我們到這酒吧仍可

看到原汁原味小說中的「福爾摩斯房間」。聰明的酒店老闆，運用地緣，將老酒店重新裝潢為「福爾摩斯」酒吧，帶來觀光好彩頭！

二○一八年再次裝修後的酒吧，擦去維多利亞老式的幽暗改為明亮，加上許多仿古儀器和標本，使「福爾摩斯」精神再現。一樓馬蹄型酒吧，到處掛滿電視或電影甚至舞台劇的照片海報，電視牆上不停播放黑白影片，加上《四簽名》一劇中的忠犬「Toby」照片和雕像，還有造型多到令人眼花的福爾摩斯菸斗。二樓「福爾摩斯房間」展示大偵探收集的望遠鏡、雪茄、筆跡紙條等等。穿著棗紅睡袍站在窗邊抽著菸斗的人像模型，讓人感覺大偵探即使在家時，還在思索案件的細節。隔著玻璃，餐廳飲食區的顧客們，也像在好奇窺探大偵探的生活。

目前格林王（Greene King）酒廠買下酒吧經營權，也特別精釀一款「Sherlock Holmes」黑啤，向大偵探致敬。所有的菜餚都是以小說中的章節取名，單看菜單如同在看小說。菜色是以傳統酒吧菜為主，其中福爾摩斯房東太太哈德遜夫人的紅酒燴牛肉做餡兒，裹在焦黃酥脆的外皮內，加上蔬菜及馬鈴薯泥為配菜，是酒吧的招牌菜「Mrs. Hudson's Pie」。

點一杯福爾摩斯黑啤，向大偵探致敬，謝謝百年來帶給我們無休止的刺激、懸疑、智慧和娛樂……Cheers!

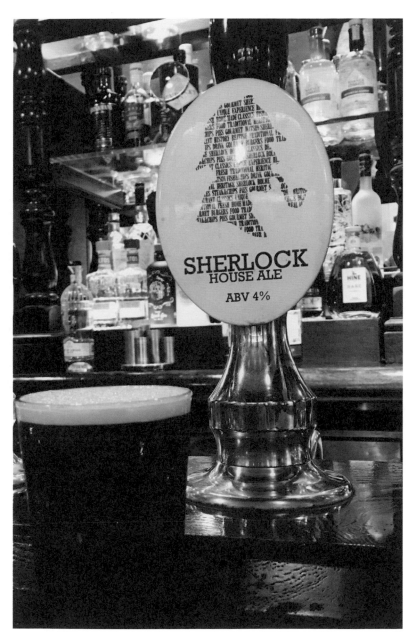

只有在這裡才可喝到福爾摩斯黑啤

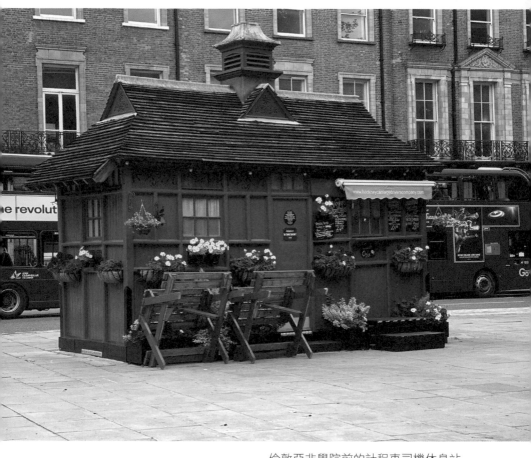

倫敦亞非學院前的計程車司機休息站

計程車司機休息站
Cabmen's Shelters

從「福爾摩斯」酒吧走出來左行，繼續往泰晤士河畔方向走，會發現一幢黑頂綠色的小木屋矗立在馬路邊，面積不大，門窗緊閉，不熟識倫敦的遊客可能以為是關閉的公用廁所或是廢棄的警察哨站，原來竟是列入國家二級古蹟的倫敦計程車司機休息站。

這是一八七五年由慈善家沙弗迪伯力爵爺（Earl of Shaftesbury）發起的概念，專門給當時拉貨或載客的馬車伕使用的休息站。當時的馬車雖不大，但在狹小的路面上停靠卻常常阻礙交通，而且一不留神，馬車很容易失竊，馬伕無法離身休息，也無法用餐，所以就發起在倫敦重要路段設置六十一個馬車伕專用休息站，一律用綠色木質材料，體積以雙輪馬車大小為限，寬高的屋頂是讓當時戴著高帽的司機不需脫帽即可進入。馬車伕可自備食物，也可購買廚師現做熱食，分量大而實惠。傳統上是母女搭檔經營，這概念沿襲自千年前諾曼人經營小酒館的Alehouse習慣，住家前門賣酒，後院釀酒。近一百五十年歷史的綠屋驛站，服務對象也從馬車伕轉為計程車司機專用休息站，室內擺設一致，幾張小型桌椅，一般可容納十三位車伕，並提供書報雜誌，禁止喝酒、賭博、談論政治。

這種綠色黑頂木屋休息站目前在倫敦僅剩下十三家。近年來速食店激增，因此生意已走下坡，開放時間也縮短。原本不對非計程車司機營業，現在有部分也開始對觀光客或過路客開放，甚至還有炸魚薯條（Fish & Chips），但僅限外賣，不可內用，只限有計程車牌照的司機才可入內。小屋內餐飲物美價廉，菜色雖不精彩，只為飽食，比如英式早點荷包蛋、歐姆蛋、焗豆、香腸、培根、吐司麵包、沙拉、三明治和各式肉派，店員也不再限定母女檔了。休息站旁邊一定有白色斜線的免費停靠區，其他車不可暫停。

倫敦計程車司機稱是倫敦通，有獨特的社會地位。除了一般路考，至少要認識四千條以上倫敦街道，即使今天有GPS導航，司機仍須經過嚴格的認路標準考試和筆試（The Knowledge）。

路面擁擠的倫敦街道在緊急狀況時，計程車司機還要充當義警和救護。當二〇〇七年七月七日，一日之間倫敦爆發七處七個恐攻，司機們發揮最大追捕恐攻分子及緊急運輸功能，可稱得上是人民的移動保姆。

計程車休息站不會絕跡，除了百年的歷史價值，政府會像古蹟一樣地保護它。下次看到這類房子，別忘了拿起你的相機，你會抓住不同角度的倫敦。

★ Sherlock Holmes
Address: 10 Northumberland Street, London WC2N 5DB
Tel: 020 7930 2644
Tube: Embankment
greeneking-pubs.co.uk/pubs/greatlondon/sherlockholmes

福迷必訪景點：

① 福爾摩斯博物館（Sherlock Holmes Museum）——書中福爾摩斯四層樓住所221B，實際地址是旁邊的大樓二三九號。一九九〇年開館之後，正式給了221B門號。近幾年來BBC電視劇《新世紀福爾摩斯》讓門可羅雀的博物館再度復活，一樓餐廳還改為紀念品店。暑假期間，至少要排四十分鐘才可入內。三樓有專業演員扮演的華生博士解說導覽。

② 福爾摩斯郵筒——小羅勃道尼（Robert Downey Jr.）主演電影《福爾摩斯》中出現的一八六六年啟用的六角紅色郵筒，目前已不多見。在塔橋南岸（Shad Thames）下橋處尚有一座一九〇〇年的複製品。

③ 聖巴托洛米歐醫院（St. Bartholomew's Hospital）——福爾摩斯與華生博士第一次見面的地方，是倫敦最古老的醫院，建於一一二三年。原是座修道院及麻瘋病院，英王亨利八世宗教改革時，改為醫院。

④ 醫院邊的聖巴托洛米歐大教堂（St. Bartholomew's-the-Great）——與醫院同時建造，

號稱為最美的諾曼式教堂。許多電影如《莎翁情史》、《伊莉莎白一世黃金時期》、《羅賓漢》、《四個婚禮一個喪禮》、《福爾摩斯》等都在這裡取景。

⑤《新世紀福爾摩斯》早餐——福爾摩斯早餐店Speedy's Shop是BBC電視影集拍攝場景。影星班奈狄克確實也常在此用餐，目前吸引大量「福迷」留影。

⑥ 新蘇格蘭警場（倫敦警察總局）——位於柯蒂斯綠色大樓（Curtis Green Building）。地下室有個犯罪博物館，展示許多酷刑及犯案用的物品，主要供教學用。不對公眾開放，僅限大都會警察和其他城市警察部隊提前預約使用。影集中，班奈狄克常常進出蘇格蘭警場尋找線索資料。

第二巡
蘇活區

兩百年前是獵人騎馬呼嘯的打獵區域,今日有獨立商店、精品名店和創意美食,還有夜晚不休眠的夜店盤據百年獵場。過往文人雅士聚集的盛況,如今取而代之的是慕名而來的觀光團。

冠軍酒吧
The Champion

在倫敦蘇活區有上百家酒吧，如果沒有特殊裝潢、沒有歷史典故、沒有飲酒氣氛、沒有故事背景，是很難吸引人的。當然，先決條件是：一定要有好酒！

「冠軍」酒吧，符合以上條件。

在東堡街（Eastcastle Street）與威爾街（Wells Street）交會處，一間店咖啡色外觀的門簷上裝個頗為霸氣的古燈籠，就是因為它的霸氣，強大吸引我。一腳踏入，令人驚豔的彩繪玻璃窗在午後陽光反射下，黑暗房間裡迸出絢麗耀眼的色彩，魅力無限。白晝是最自然的燈光，將這些彩繪人物映照得很立體，像是皮影戲的角色栩栩如生。一扇一篇冠軍故事，飲上一口有機麥芽、大麥、啤酒花低溫發酵釀造出香甜的有機啤酒（Sam Smith's Organic Larger），淡淡香味在喉間，從玻璃透出清晰字畫，讀讀玻璃上的冠軍故事，直可叫人待上一下午不想離去。

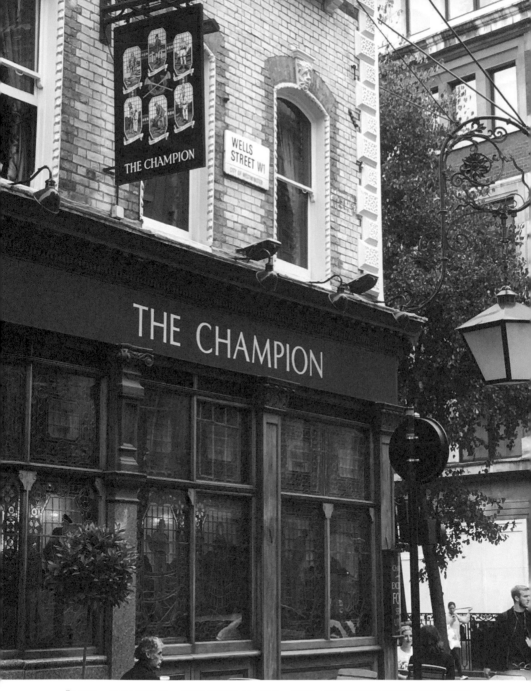

「冠軍」遠看極像是一座線條簡約的城堡，鄰近大英博物館和購物天堂牛津街

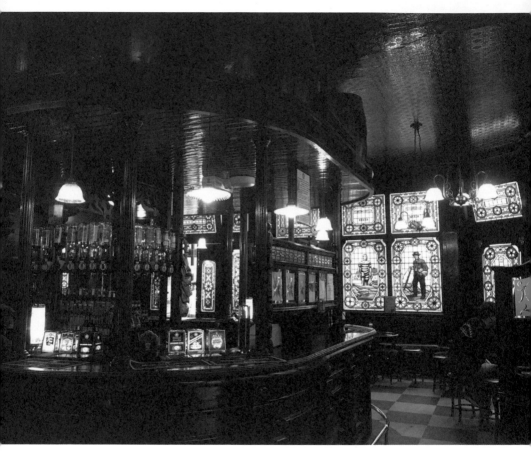

彩繪畫廊的「冠軍」酒吧

一九五三年酒吧老闆別出心裁地利用「冠軍」作為酒吧名稱。他的靈感來自於酒吧旁是英國第一位公認的冠軍拳擊手 James Figgs 所開的拳擊教室。二戰時英國雖是戰勝國，但缺乏資金與物資，心靈也充滿戰後空虛感。為掃除戰爭陰影，振奮人心，老闆卯起勁投資，用「冠軍」來激勵信心。剛開張時，內部裝潢用黃色灰岩（Limestone）作為牆壁，加上紅木花雕吧台，和當時流行的蝕刻毛玻璃營造出五〇年代流行的樣式。

「冠軍酒吧」鄰近大英博物館及逛街購物的牛津街，生意一直興隆。老闆經營四十年，因年歲已高，讓出經營權給英國北部約克夏大酒廠 Samuel Smith。酒廠老闆野心更大，再投下巨資，雄心勃勃想要將「冠軍」設計成畫廊般的氛圍，請來北方約克夏藝術家，利用教堂彩繪玻璃概念，巧思地保留原有結構，用精細手工加上色彩美學，挑選褐綠色的壁紙和深色印有浮雕的天花板，再用松花木掩蓋原本的石質，配上黑白相間的磁磚地板，挑選十九至二十世紀各行各業中「冠軍」人物做成人型圖案彩繪玻璃，將足以讓英國人驕傲的人物事蹟凸顯出來。其中，包括世界第一位創辦護理學校的「白衣天使」南丁格爾（Florence Nightingale）、知名的非洲探險家大衛・李文斯頓（David Livingstone）、第一位游過英吉利海峽的游泳健將、馬拉松冠軍、知名板球健將、高爾夫名將，二樓餐廳還有許多科學家、物理學家等等，在二樓走道牆上甚至有匹冠軍馬！

記得曾看過一篇報導「冠軍酒吧」的文章，一位美國作家在報紙上讚揚：「這家酒吧重建得像投資億萬美元電影中的競技場一樣地壯麗。」啤酒廠的財力和藝術家的靈感相結合，使得「冠軍」成為所有酒吧中的冠軍。

進入夜晚，酒吧裡面的燈光映照一幅幅彩繪如置身人像畫廊中，與「冠軍人物」並坐，看著牆上的冠軍名人榜，雖不可能和他們一樣名留千秋，但在冠軍酒吧暢飲，有跟冠軍名人同居一室的滋味，莫名地與有榮焉。

絞刑台旁的古畫
Beer Street / Gin Lane

舒伯特的《聖母頌》歌聲悠揚又婉約，刺破了安靜的「天使酒吧」。歌聲來自酒吧門邊倚傴老頭兒，頭髮零亂、鬍碴長，這時一位操有中部伯明罕口音的胖大叔來到吧台前與酒保換了零錢，轉身到門口交給老個兒，直說：「謝謝你，你的歌聲美極了！」在倫敦光鮮亮麗熱鬧非凡的蘇活區裡，竟有人衣衫襤褸依門乞討，我感到驚訝。

乞討人拿到錢，走開了。「天使」又歸回平日下午的寧靜。客人寥寥幾位，有的聊天，有

的發呆。我和帶有東歐口音的酒保聊天，剛剛那位胖大叔拿著酒杯過來加入，聊天中，他說了一些這酒吧的故事。「天使酒吧旁邊的聖賈爾斯（St. Giles）尖塔教堂是麻瘋病院改建的。

在十六世紀宗教改革期間，還裝有絞刑台。絞刑犯行刑前，教堂會送來一碗告別酒（The last bowl of Ale），刑犯享用之後，就『上路』了，附近的居民就習慣稱聖賈爾斯教堂為 bowl。當時押解犯人的馬車伕，常常開玩笑地說 I'm on the wagon，言下之意就是『我是馬車伕，不是死刑犯』，衍伸出來是有勤務在身，不宜喝酒，也是英式老俚語『我不會喝酒』的意思。隨著絞刑的時代過去，這裡才蓋了『天使酒吧』。」說完，大叔又連續喝了好幾大口，我也在刑犯灌下生命最後一碗酒的刑台旁邊「天使」酌一口滋潤生活的啤酒。

聽得著迷，想去找找絞刑台的遺跡；同時也想去證實兩幅有關「酒」的古畫地點。

出酒吧門左行，就是胖大叔說的聖賈爾斯教堂。問過教堂門前的咖啡小販，有關絞刑台和古畫的事，他說「早就撤除了，但是在教堂的綠地下，倒是埋了不少黑死病和死刑犯的屍體，也埋了許多十八世紀飲用琴酒過量而死的醉漢。」小販指著階梯說：「英國畫家賀加斯（William Hogarth）的兩幅畫，地點正是這裡。」這讓我有種得來全不費工夫的喜悅，正是我要找的《啤酒街》（Beer Street）和《琴酒巷》（Gin Lane）畫中地點。路邊咖啡攤小販的文化素養，叫人佩服。

杜松子酒本是十七世紀荷蘭萊頓大學醫學教授發明的一種抑制人體高熱的酒藥。酒精混合杜松子（juniper berries），雖無治本療效，但可以緩解患者的痛苦。傳到了英國後酒商加上果香和藥草，並拉高酒精濃度，成為一種便宜易醉又令人有癮頭的「Genever」琴酒，由於價格低廉，穀類成分高，有解除飢餓感的作用，廣受貧民窟喜愛，在十八世紀琴酒倫敦時成了貧民窟逃避現實的一種方式，但飲用過量對腦部易造成重大傷害。又因為當時英國與荷蘭兩國聯合對法戰爭，國王威廉三世抵制法國進口酒而開放英國本土烈酒釀製權，並課低稅鼓勵生產，不用執照就可私釀琴酒，酒性溫和又富營養價值的啤酒，相較於琴酒價格反而更高，只能吸引中上層人士。

賀加斯的《琴酒巷》，這幅畫正中心，一位右腿有潰瘡雙眼無神的醉婦，坦露雙乳餵奶給雙臂腫脹的骷髏面孔的嬰兒；後面是一個發瘋的醉漢將小孩插在木樁上；背景的酒吧招牌是副棺材，全圖呈現出琴酒造成的無助與絕望。另外一幅《啤酒街》，畫中角色都舉起啤酒杯，一副滿足與歡樂的繁華盛世場景。兩張同樣的背景都是在聖賈爾斯教堂的階梯前。親眼目睹兩幅版畫的實際地點，感觸比掛在皇家美術學院（Royal Academy of Arts）牆上的真跡，更顯震撼。

咖啡小販接著說，「這一帶（托登罕宮路〔Tottenham Court Road〕到柯芬園連結蘇活區邊緣）窮人酗酒的傳統，造成了今日市中心最後酒鬼與流浪漢的聚集點。」我聯想到在柯芬園有

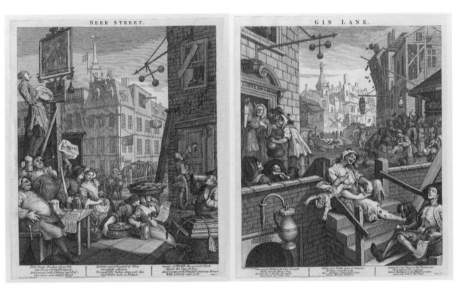

賀加斯的《Beer Street》和《Gin Lane》（一七五一）／出自 Wikimedia Commons

天使酒吧

倫敦最大的流浪漢庇護所，以及週末義工發粥的景象；查令十字街上入夜後用紙箱擋風睡在騎樓下的流浪漢；又怪不得到唐人街聖母院（Notre Dame de France）和特拉法加廣場聖馬丁教堂（St. Martin-in-the-Fields）裡常常會聽到流浪漢的打鼾聲，讓有乳香味的神聖聖堂內混有絲絲酒氣。

我坐在聖賈爾斯教堂側邊的綠草地上望向階梯，想像賀加斯兩幅畫的情景，不遠處再次傳來《聖母頌》的歌聲。光鮮亮麗的倫敦大城市也有它的滄桑，充滿時代的印記。

★ **The Champion**
Address: 12-13 Wells Street, Fitzrovia, W1T 3PA
Tel: 020 7323 1228
Tube: Goodge Street / Tottenham Court Road
thechampionpub.co.uk

★ **St. Giles-in-the-Fields**
Address: 60 St. Giles High Street, WC2H 8LG
Tel: 020 7240 2532
Tube: Tottenham Court Road
stgilesonline.org

★ **The Angel**
Address: 61 St. Giles High Street, WC2H 8LE
Tel: 020 7240 2876
Tube: Tottenham Court Road

約翰斯諾酒吧
John Snow

全世界新冠病毒疫情在二〇一九年年底爆發，英國自首相二〇二〇年一月提出佛系抗疫，唱出生日快樂勤洗手歌，面對全國擋不住猛疫情擴散和節節升高感染及死亡人數，三月下令封城，關閉酒吧餐廳。首相強森七十九歲的父親在電視上公然反對酒吧關閉，也不遵守兒子勸導全國七十歲老人少出門的規勸，直到中部幾家社區酒吧酒客確診後，老先生才乖乖戴上口罩。二〇二〇年十二月一位九十歲老者成為英國接種疫苗的第一人，從此政府開始鼓勵民眾注射疫苗，二〇二二年三月十八日英國全面解封。酒吧提前解禁開放。

找了家蘇活區百年前霍亂猖獗地點的「約翰斯諾」酒吧，想要去認識兩世紀前瘟疫的歷史片段。

用醫師的名字作為酒吧招牌，以紀念十九世紀遏止霍亂散播的吹哨人，這在倫敦酒吧界裡

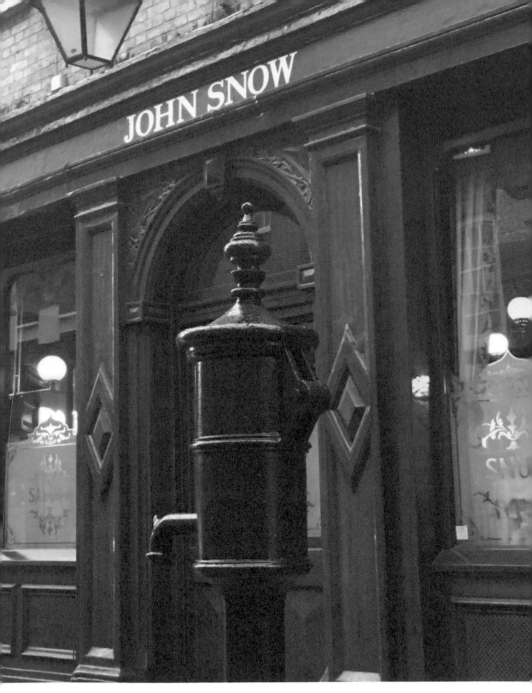

沒手把的壓水機

算是頭一遭，也是唯一。

倫敦百年前瘟疫——霍亂，造成民眾不安與惶恐，直到一位醫師努力找出問題是水源汙染，才算是有了解決方案。在事發百年之後的一九五四年，一名酒吧老闆欲在當時居民使用的水泵旁邊註冊酒吧名稱時，遂採用這位醫師的名字「約翰‧斯諾」（John Snow）重新命名。酒吧門前樹立一個沒有手把的水泵，下方石碑上，特別有一行字：「『沒有手把的水泵』是國際公共健康的標誌（International Symbol of Public Health）。」這無手把水泵就象徵性地安置在酒吧前，作為歷史見證。

「約翰斯諾」酒吧前身是一七二二年蘇活區狹窄陰暗巷子裡的 Newcastle-upon-Tyne Pub，天天聚集許多流浪漢和勞力工，他們到酒吧除了喝點小酒，還可以進去避雨擋風、找人聊天、休息片刻。歪斜的木房不整齊地林立在窄巷內，即使陽光普照，巷子裡仍是潮濕、泥濘、航髒、動物亂竄，連基本的生存都是一種奢求，更沒有所謂乾淨水源，一家家門口的汙水和糞便堆積，是一般中產階級避而遠之的地方。正如倫敦史學家茱蒂絲‧薩默斯（Judith Summers）在其著作《Soho》的描述：「到十九世紀中葉，蘇活區已成牛棚、排泄物、屠宰場、沸騰的油屑、淤積的下水道。在黑暗的地面下藏著更深層的腐臭，從來沒有清理過。」

一八五四年八月，天氣酷熱。在蘇活貧民區內，兩週內計有五百人死去，大家都以為是瘴

氣或動物傳染所致。

早期倫敦有錢人除了花大錢買水，富人們為求乾淨的用水乾脆搬到北區山丘上使用泉水。

一般居民只能使用地下室雨水淤積或公共蓄水池，水管容易滲入髒水，造成蓄水池污染。當一八五四年疫情開始的時候，住在附近的約翰・斯諾醫師已察覺汙水可能是爆發霍亂源頭。

他四處收集數據，訪談民眾並用科學統計分析，發現多數死亡人數是集中在蘇活區十二個水泵附近。為推演這假設，他注意蘇活區附近的一家釀酒廠，並自掏腰包做實驗，讓七十位酒廠員工免費喝酒代替飲用水。結果證實沒有一位員工感染，斯諾便把水壓機的手把卸掉，不讓民眾再飲用公家水源，並勸戒居民用其他飲水替代，結果霍亂得到緩解。斯諾雖抑止霍亂蔓延但沒有找到霍亂的感染源，但他直接影響公共衛生法案的推動，直到一八七五年英國政府開始公共汙水處理，保障居民飲水問題。英文裡有句俚語 a handle has been removed（手把已卸掉），表示「找到病源」，就是出自約翰・斯諾的這個舉動。

約翰・斯諾是位開路先鋒型的醫師，曾任皇家麻醉醫師。他在維多利亞女王第八個孩子生產時使用麻醉劑來幫助女王止痛，這在當時是一件大事，因為人們認為分娩是個自然過程，直到女王的舅舅借助麻醉減輕自身病痛後，很多人才紛紛仿效以緩解疼痛。但是斯諾不懈的醫學研究及嚴以律己的生活方式並沒有幫助自己的身體健

部分醫師和牧師對減輕疼痛不屑一顧。

康，他在發現水源問題的四年後，四十四歲中風去世。霍亂疫苗直到一八八五年才問世。

我試圖找回貧民區的老味道，但歷史已不留痕跡，倒是巷弄中的曲折，建築上已發黑的磚瓦和鐵製梯架，依然引起思古幽情。走到酒吧前，給這個沒有手把的水泵拍張照片作為紀念，進到這酒吧，老舊沉穩典雅的裝潢，皮質沙發紅柳木，加上復古的吊燈，感到幾絲暖意。牆上掛著蘇活區老照片，保存上世紀木質隔間的沙龍（Saloon）型式，在這區更顯少見而珍貴。

回家途中，走在鵝卵石的人行道上，腦中一直打轉，心想著十九世紀的霍亂惡夢，當時人們面對疫情的無知與慌亂，對病毒的防治不知所措，即使到了今日醫療發達，當再次面對大自然災難，人類依然顯得渺小無助。二百年前的蘇活區不同於今日景觀，霍亂雖已遠離，貧民窟也成了昂貴地段，但二〇一九魔幻年尾開始的疫情不知會把我們帶到怎樣的未來。

☆Saloon和Pub是維多利亞時代的階級劃分。酒價不同，連進出的入口也不同。Saloon客人屬中產階級，多喝琴酒、葡萄酒、威士忌之外也有啤酒，酒價較高。Pub顧客屬平民或勞工階級，多喝酵母酒（ale，艾爾酒），酒價低廉。吧台旁有一道木門，將空間分隔為Saloon和

Pub，彼此之間，酒客安守階級本分不會越雷池一步。目前這種酒吧隔間猶在，但是，已經沒有階級之分，大家酒錢一樣，那道小門也只是一個隔間裝飾而已。

法庭旅館
Courthouse Hotel

蘇活區與牛津街接壤處，有家一百五十年前的地方法庭改成的五星旅館 Courthouse Hotel。

購物方便與交通便捷是法庭旅館的優勢。整座旅館能讓來客感受到古典建築翻新的創意與活力，這是我覺得它更大的吸引處。

既然是個法庭，就該有個牢房吧？我想。

整體裝潢上是後現代藝術的鋼鐵線條。牢房在一樓，大廳右邊有三間牢房，都改成了創意酒吧間。各是兩坪大的牢房是一間一覽無遺的無障礙空間，裡面有一張單人床改為沙發，一個馬桶，一張小桌，牆上掛著名人畫像。牢房曾經關過一八九五年名劇作家奧斯卡·王爾德

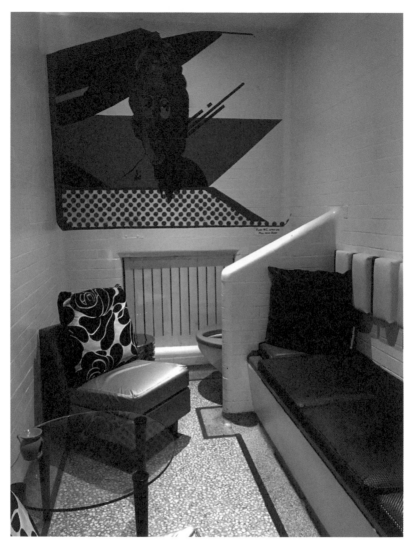

已改成私人飲酒間的牢房,是一九七〇年因公開展示性感褻瀆照片而遭起
訴的約翰・藍儂在起訴聽證會前的拘押地點

因為猥褻未成年男孩而公開受審前的休息室；米克‧傑格（Mick Jagger，滾石樂團主唱）一九七三年因為販賣毒品被監禁的牢房；更有名的是披頭四約翰‧藍儂一九七○年公開展覽性感褻瀆的照片而遭起訴聽證會前的拘押地點。百年前的法庭大廳，目前已改建為泰式料理的私人包廂，因為這裡曾是國家財產，地方政府不准拆除，只允許依照原來樣貌進行整修，法官座位席改成吧台，聽證席則改成餐椅區。

法庭經過重新設計後，顏色鮮豔的家具掩蓋了牢房的黑暗，大廳裡來往的旅客也將法庭凝重氣氛變為住宿時的高雅享受。

法庭旅館位置在Liberty百貨公司正對面，旁邊還有上演歌舞劇的守護神劇院（London Palladium），附近有六○年代雅痞購物街卡納比街（Carnaby Street）。下次來倫敦時，可考慮在法庭住宿一晚，牢房喝上一杯，享受現代遊客的另類時尚。

★ **John Snow**
Address: 39 Broadwick Street, W1F 9QJ
Tel: 020 7437 1344
Tube: Oxford Circus

★ **Courthouse Hotel**
Address: 19-21 Great Marlborough Street, W1F 7HL
Tel: 020 7297 5555
Tube: Oxford Circus
courthouse-hotel.com

頂著酒杯的巨嘴鳥

Toucan

在倫敦蘇活區最潮的地方，找到這家逆潮流的小酒館，蘇活區的熱鬧，到了這裡完全凍結了。我極願意和巨嘴鳥一起棲息在這家暗暗的小酒館內窩著。

在倫敦蘇活廣場旁邊，有間黑色房子，門簷上有隻木頭做的巨嘴鳥，牠嘴上頂著兩杯黑啤酒；門口黑板上也是畫隻巨嘴鳥，嘴上頂杯黑啤，嘴下有把豎琴，加上一朵綠色三葉草，這就是Toucan酒吧。

Toucan（Tou和two同音）門口搭個黑色防雨遮陽的帆布帳篷，跟同區閃爍的霓虹燈管酒店相比起來顯得簡陋，內部毫無裝潢，只有酒桶堆砌起來的窄型桌面，高腳凳面對汙漬的白牆，牆角下清楚可見雜亂的電線插座，布滿塵埃的彩色燈管對著狹長的吧台，簡便三明治午餐真與酒吧簡單陳設相搭。小小空間，上下兩層，滿座時充其量容納三十多人。聽酒保說這小酒

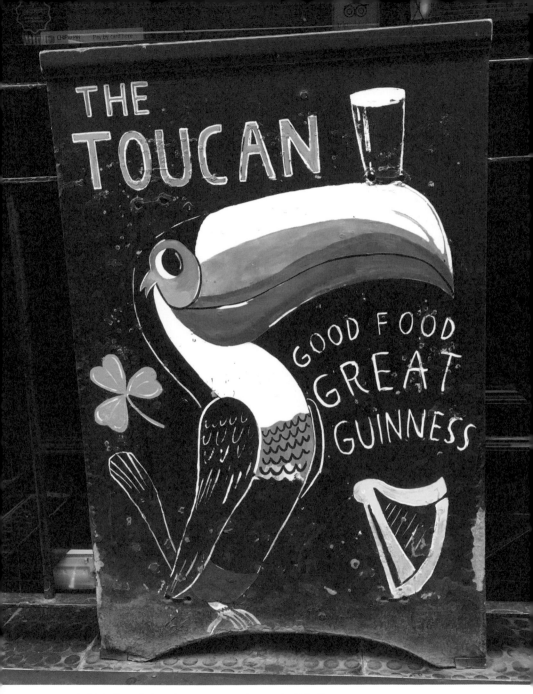

黑板上的巨嘴鳥；英國酒吧門口慣用黑板做招牌

倫敦市內最具愛爾蘭酒館風味的「巨嘴鳥」酒吧／盧德真攝

吧一九六三年開張以來，所有擺設幾乎未做更動。

在吧台後面吃著洋芋片的酒保和駝背老闆與一旁喝著James威士忌的微胖夫婦，加上一位穿著重機皮衣的大鬍子佬喝著濃黑的啤酒，五個人正聊著。屋內沒有音樂，耳裡聽到的是難懂而帶有捲舌音的愛爾蘭腔，室外多半也是熟客們在相互聊天。坐在身邊的胖先生，看見我獨自一人，雙眼迷茫地想跟我聊天。「你知道這黑啤酒的由來嗎？我爸爸那代的人管它叫Mr. Arthur。去過都柏林嗎？那是我的家鄉。」說完，他臉又朝向吧台。

健力士啤酒原本是淺淡色大麥啤酒。一七五九年，三十四歲的Arthur Guinness在鄉下經營小酒廠，來到都柏林，看見港口工人愛喝濃度高的黑啤Porter（雙關語，也是工人的意思），因此獨創了多次烘焙黑麥成為酒精濃度偏高的黑啤Guinness「健力士」。十年後，在英格蘭大受歡迎，一八一七年隨著愛爾蘭移民將裝滿箱的健力士運銷美國，一八五九年再接再厲，出口到紐西蘭，一八六二年，酒桶上印了代表愛爾蘭的豎琴，隨著傳統歌謠、小提琴、寶思蘭鼓（Bodhran）、愛爾蘭舞（Riverdance），伴著遠行遊子口口相傳，讓「健力士」名聲響亮，譽滿全球。

健力士啤酒玻璃杯上印著「豎琴」也是有來頭的。這把豎琴是十四世紀僅剩下的三款古琴之一，目前安放在都柏林三一大學裡。十五世紀時，豎琴製成的旗幟是愛爾蘭人抵抗英國的象

徵。亨利八世占領愛爾蘭後禁止演奏凱爾特族的傳統音樂，豎琴及愛爾蘭傳統逐漸消失。直到一八六二年健力士將豎琴經過風格化設計後，在瓶裝黑麥酒貼上豎琴標籤，豎琴從此隨著酒瓶作為愛爾蘭的象徵。

一九二二年愛爾蘭獨立，國徽要用豎琴作為國家象徵。酒廠上訴期間，一九三五年酒標設計師畫了一隻距離愛爾蘭很遠的熱帶巨嘴鳥放在愛爾蘭國酒的標誌上，無心插柳選擇一隻熱帶鳥卻成為最醒目的標記，讓很多人誤以為愛爾蘭島上充滿色彩繽紛的巨嘴鳥。有「翡翠島」之稱的愛爾蘭綠地到處，土質豐沃，只有風雨和飛鷹，這隻熱帶美洲的巨嘴鳥卻顯出陽光與舒適。

國徽之爭，酒廠勝訴。一面豎琴，一左一右、一正一反，都是國家象徵。健力士就此飄洋過海，傳遍世界，成為愛爾蘭國酒。

要喝道地香醇的健力士黑啤是有點學問的，酒保要拉把往下拉，杯呈四十五度角，拉到酒杯上豎琴最頂部，停格，等待泡沫沉澱，再打氣泡到杯頂，泡沫到臨界點而不溢出杯緣，喝上一口，那白色泡沫永存杯頂，配上北愛爾蘭出產 Tayto 洋芋片，堪稱一絕，最是道地。沉澱後的黑色啤酒如同大嘴鳥的黑羽毛，白色泡沫如同大嘴鳥的胸毛。這就是黑白大嘴鳥與健力士的故事。

難得有個原汁原味的愛爾蘭酒吧在蘇活區，對酒客而言，何其幸運。

蘇活區的畢卡索

Sam Shaker

疫情期間，熱鬧的蘇活區喧譁不減。地方政府體恤商家，在陸續解除封城之際，蘇活大街星期五晚上和假日加了鐵欄杆，禁止汽車經過，改為行人徒步區。店家將餐桌椅搬到街上營業，桌上仍是點上蠟燭，放上鮮花高腳杯，侍者在旁倒酒服務，宛如高雅的露天餐廳。疫情似乎提供週末嘉年華會的藉口，尋樂的倫敦人不放過任何一個可以尋歡的機會，即使是疫情期間。

從蘇活廣場沿著希臘街（Greek Street）往前走，走過了狄更斯《雙城記》中出現的「大力神柱酒吧」（Pillars of Hercules），另一間小小的酒店「天暗後的爵士樂」（Jazz After Dark）緊挨在旁。一位男士戴著防護面罩站在紅色護繩後，倚靠店門邊，他身著黑衣，胸前有條明亮白金鍊子，掛著 Ankh 生命之符。在這講究獨立包裝，強調個人品牌設計時代，在新穎設計酒店林立的蘇活區，這間反以個人特色取勝，夫妻共同經營，自創雞尾酒和小型私人俱樂部形式的酒館確實極為少見。我摘下口罩，走入黑暗中只有霓虹燈照明的小酒館。

剛剛站在門口有著捲而濃黑睫毛的男士，就是老闆，也是位畫家，名叫山姆（Sam）。酒

店裡貼滿威廉王子和凱特王妃的油畫，也有川普的嘴臉和誇張說話時的手勢。酒吧底端有個樂池，鼓架後面的牆上，盡是名模、導演，還有風景畫和裸體畫作。聊過之後，才知道這些都是山姆的油畫傑作。他說都是利用週日和週一休息的時間創作。他還開班授徒，畫畫不是嗜好，是他的生命，開小型音樂俱樂部是他的移民夢和賺錢活口方式。牆上剪報報導了薩奇畫廊（Saatchi Gallery）收藏他的作品、在德國南部小鎮開畫展的新聞，還有和很多知名歌星合影的照片。

在蘇活區裡，這個只能容納三十人的爵士俱樂部，真的算迷你號經營，但這種小而美的感覺，讓人很容易浸淫在音樂裡。這位埃及裔老闆從義大利達文西美術學院畢業後，從巴黎街頭畫到倫敦街頭，將音樂與繪畫結合是他始終的夢想。一九七〇年代，山姆用全部的積蓄，頂下多元文化蘇活區裡的一家店面，開設自己的爵士俱樂部和畫廊。已有七十高齡的他，自稱是蘇活區裡的畢卡索。

在這裡，他結識許多名人歌星與愛好音樂的過客。當他說到艾美‧懷絲（Amy Winehouse）委託他在十年內畫五十幅肖像時，他的神色由高昂轉為感傷。二〇一一年當他完成第四十八幅時，艾美就去世了。聊起如同女兒的艾美相遇機緣，「有一天她經過這裡，問我是否可以聽樂隊的表演。她那時只有十八歲，沒有三英鎊支付入場費，我讓她進來了。過了一會兒，她又問

「天暗後的爵士樂」酒吧老闆的畫作

我是否可以上台唱歌。她唱得比之前俱樂部裡的任何歌手都好，我們就成了朋友。在艾美過世前兩天，她到店裡探望我，離開時，深深摟著我，在耳邊低嗓說了一句：再會了。」山姆說到這裡，深深嘆了一氣，自言自語說，到今天，已十年過去了，但還是不知道艾美說這句話在暗示什麼。失去艾美兩年後，山姆出版了《失去艾美》（Losing Amy）一書。艾美·懷絲的照片和油畫占據這爵士俱樂部最多的空間。

吧台前霓虹燈上寫著可口可樂（Coca Cola）、紅牛（Red Bull）、百威（Budweiser）等字樣。我眼睛一掃酒櫃，酒種極為有限，調酒類的琴酒多為基本款式，啤酒全是瓶裝，沒有新鮮拉霸的，但是愛爾蘭籍老闆娘調的維珍可樂達（Virgin Colada）是我喝過最好喝而且不甜膩的雞尾酒。音樂響起，她的屁股還會搖擺兩下，口裡也會哼幾句。店裡除了我，根本沒人注意她。與蘇活區任一個酒吧年輕正妹比起來，中年體型略為發胖，顯得遜色。她面容雖嚴肅，在我點酒時，極為靠近她，看見她金邊眼鏡框遮掩下原來有著白皙帶嫩紅的皮膚。「我會調五十多種雞尾酒，完全自學。」蘇活區果然暗藏高手。

開羅出生的老闆山姆，正注意聽著廣播，談論有關政府減免酒吧經營者稅收及房租津貼的問題。他又送上一瓶啤酒，示意我坐下。我陪他一會兒聽他說話。山姆說，「一年七萬七千英鎊的租金，足以把我去年收入賠盡。我正打算退休，登廣告要賣租約，因為疫情關係，店面難

脫手，考慮再三，只有繼續撐下去，希望疫情快點結束。

一旦賣掉店面，就回家專心畫畫。」蘇活區裡的畢卡索正喝著奶茶，盤子裡剩下半片消化餅乾，而我正喝著他拿給我的 Rum Beer。

蘇活區，一個安靜的下午，等待入夜後的爵士。

★ **Toucan**
 Address: 19 Carlisle Street, Soho, W1D 3BY
 Tel: 020 7437 4123
 Tube: Tottenham Court Road
 thetoucansoho.co.uk

★ **Jazz after Dark**
 Address: 9 Greek Street, W1D 4DQ
 Tel: 020 7734 0545
 Tube: Leicester Square
 artbysamshaker.co.uk

第三巡
倫敦老城區

東倫敦區是倫敦精華。昔日傳統市場變成金融區上班族享樂之處。英國法治大街從艦隊街延伸到聖保羅大教堂，法律學生宿舍發展成酒館，仍是律師、宗教朝聖者與金融菁英分子聚會的地方。

Pub 09

黑僧酒吧
The Blackfriars

修道院的靜謐蕭穆，晨祈晚禱，嚴謹苦修，安貧樂道，清貧的僧侶變為銅壁上的雕像出現在老城區附近「黑僧酒吧」內，有近百個大小不同、神情不一的快樂黑僧，正在天堂中享受酒中歡愉。

我與牆上的僧侶共享這片天地。我的愉悅更在個人口腹之慾和這空間氛圍之中。

看著牆上的僧侶，想到古代的修院，清苦的修會生涯裡，齋戒月期間嚴守禁食戒律，為了補足體力，有些教會允許僧侶親手自製高營養成分的啤酒作為他們的精力湯。記得在一份刊物上讀到，在中世紀時，教會允許每位僧侶在齋戒期間每日至多可喝到四公升的量！我懷疑，四公升酒精下肚，如何集中精神苦修？我再看了看牆上如動畫般的浮雕人物，我想酒應該體現了上帝的寬容，祂賜予大地天然穀與麥，讓人類製作出酒水，分享給不同的人得到所需的能量。

「藝術與工業」的藝匠們將修士日常生活設計成一幅幅浮雕，增添藝術感

黑僧酒吧建於古修院原址上。鐵路局搭建陸橋和鐵軌，拆去了原有的羅馬城牆，也剷平了十三世紀的修院。修院不再，但歷史記載十六世紀英王亨利八世為了想要擺脫宗教給予的政治束縛，以子嗣繼承問題作為個人私慾的藉口，在這院院大廳飲了烈酒後，大膽告知來訪的羅馬教皇使節，說他將與西班牙籍的皇后離婚而另立新后。一五三二年，這場婚姻變局成為導火線，讓英國脫離羅馬天主教而成為英國國教，國王沒收修院產權，解散修會。多明尼克修會（Dominican Order）如今只在附近里巷留下諸多引人聯想的名稱：「黑僧通道」（Blackfriars Lane）、「黑僧橋」（Blackfriars Bridge）、「黑僧地鐵站」（Blackfriars）和「黑僧酒吧」（The Blackfriars）。

一八七五年初建的「黑僧酒吧」，受到新藝術的衝擊，老闆大刀闊斧跟隨藝術與工藝（Arts and Crafts）的潮流，請來皇家藝術學院雕刻名師重新設計，讓歷史與生活相融。以原有天主教修院的概念，還原在酒吧裝潢上，產生聖殿般神聖而有趣的效果。雪花大理石鑲上鏡子，直條黑色橡木橫桁配上咖啡色天花板，金色馬賽克磁磚鑲上四盞壁燈代表拂曉、日光、月光、星光，搭配不同的惡魔與修士雕像，拱形的天穹屋頂是拜占庭式的燦爛教堂。八百年前的修會祭台如今成了酒館吧台，祈禱間成了私人包廂，彌撒儀式的廳堂也成了眾人聊天的空間。

外表褐色白灰石牆，加了金色與綠色磁磚，一幢三角形獨立建築突出矗立在黑僧地鐵站右

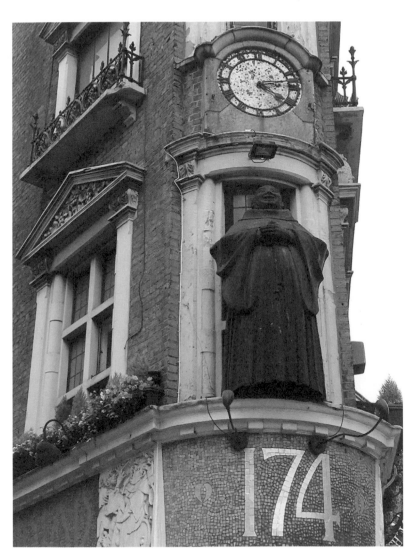

黑僧抱肚微笑的招牌，近看、遠看都醒目

方，如熨斗錐形的二樓陽台上，懸掛著一尊巨大的黑衣修士雕像。四層磚樓，外牆樓面的字樣以彩繪玻璃和銅製品裝飾，利用的材料元素有大理石、鏡子、馬賽克、銅製獸像，還有人神惡魔的雪花石膏。

坐在「黑僧酒吧」，我微醺的雙眼環顧四周，接連不斷的淺浮雕畫如同連環圖，不少黑衣修士的生活片段，星期五吃魚日，星期六摘取葡萄的閒情，星期日唱聖歌的虔誠，照顧病患的慈悲，還有面對撒旦的誘惑。誇張點說，有如一幅現代浮世繪！

星期五的中午，酒吧裡很多是在附近的上班族，他們習慣叫杯酒，在酒吧外聊天抽菸。室內用餐的以觀光客居多。忙碌的吧台小姐，很有耐心地招呼每位客人。我發現，用餐的客人多半是點炸魚薯條，使我聯想到是不是與修道院每逢星期五吃魚取代肉食的傳統有關？今天的英國教會學校仍嚴守週五吃魚的傳統。

酒足飯飽後，步出酒吧，再到門口看著懸掛在二樓雙手合十的巨大黑僧像，他豁達的笑容，似乎代表我們滿足地享用美酒、美食。

炸魚與薯條
Fish and Chips

英式酒吧餐，一定少不了炸魚薯條，它可以說是英國的國菜。但，有趣的是，它不是英國人發明的，卻成了英國的傳統菜。

將鮮嫩肥美的鱈魚炸得金黃油酥再加上粗而短肥的薯條，連老饕邱吉爾都讚美說這是完美組合（the good companions）。

原創吃法，是要將剛出油鍋的鱈魚加薯條，撒上鹽、淋上醋，用報紙開口裹起來（open wrap）。早期報紙便宜而容易取得，又可以吸油，適合邊走邊吃，連帶吸吮手上的油汁，更覺滋滋有味兒。一九八五年，為了衛生考量，有油墨的報紙改為薄的吸油紙來包裹炸物。少了油印少了傳統味兒，便有商家仿照報紙外觀製作吸油紙，可見，視覺上的油印味是多麼地給力加料！

高級一點的吃法，另外加上青豆泥（mushy peas）、塔塔醬（Tartar sauce），淋點蘋果醋或新鮮檸檬，灑點鹽，來杯生啤（lager），這才是完美的搭配。英國西部康瓦爾低地（Cornwall）則是配杯蘋果酒（cider），是為絕配。當然，油炸食物之後再來一客卡士達醬黑莓派或蘋果派就是更加完美的一餐。餐廳及酒吧的魚類選擇較多，外賣則魚種較為單一。要吃到

大而肥美不油膩的鱈魚加薯條，外賣和餐廳是要多家比較的，畢竟各家功力不同。

一般而言，傳統炸魚六成以上是採鱈魚（cod），但因大量捕撈，政府管制捕魚量，店家以其他白肉魚替代。直到退出歐盟簽訂海洋捕魚合作協議，這幾年菜單上才又用回鱈魚來表明傳統。魚的種類因地而略有變化，蘭開夏用 hake（無鬚鱈）；約克夏用 haddock（黑線鱈）；蘇格蘭用 rock salmon（角鯊）。

馬鈴薯是英國人的主食之一，由十六世紀航海冒險家華特・雷利（Walter Raleigh）自西班牙帶回上貢給伊莉莎白一世，深得女王喜愛，下令大量栽植。馬鈴薯也是武器，一八七四年愛爾蘭大饑荒，馬鈴薯成了導火線。

比利時人自認薯條沾抹美乃滋是最好的搭配，法國人則是第一個將馬鈴薯切成細條油炸的國家（French Fries）。

英國人引以為傲地將炸魚與薯條做了完美結合。至於炸魚薯條的源起有多種說法，總結有兩種，一八六〇年，葡萄牙裔的猶太人在倫敦堡區（Bow）開了第一家融合比利時、法國、愛爾蘭馬鈴薯諸多吃法加上炸魚的外賣店，從此，炸魚薯條外賣正式流行起來，成為英國平民百姓隨處可買的「外帶」食物。英國中部回嗆，直稱一八六三年由蘭開夏炸薯條攤販發明這種實惠又耐飽的食物。蘭開夏郡度假勝地黑池（Blackpool），是英國炸魚協會一致公認最好吃及最

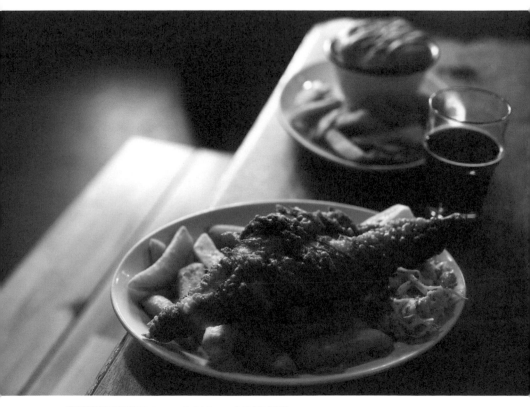

英國平民國菜 Fish and Chips ／盧德真攝

新鮮的炸魚薯條，薯條氣味更是增添虛假的感覺。有歷史佐證，第一家炸魚薯條餐廳是來自工業城里茲的 Harry Ramsden。無論如何，一八六〇年的維多利亞時代，快捷的鐵路替代傳統冷藏庫，運載更多來自各地港口捕獲的新鮮魚類，可以即時運到工業城人口聚集地方，炸魚薯條也由勞工餐逐漸登上英國國菜頭銜。

吃英國菜入門，大致從炸魚薯條開始，只可惜許多觀光客幾乎把油炸的部分剔去，殊不知功力就在於油炸。由油炸帶出魚味的新鮮口感才是精華，否則，便失去了它的獨特感。如果炸魚薯條不吃那酥炸部分，那又怎叫炸魚？千萬要記住，嘗試外國菜，要試著用另一個胃和另一個腦來咀嚼，才能體會文化差異和不同的味覺經驗。

另一道名菜「洞裡蟾蜍」的由來

「洞裡蟾蜍」（Toad in the Hole）這道英國名菜，說是名菜不如說是傳統酒吧餐。蟾蜍是香腸，洞是約克夏麵糰做成的酥皮。早期英國北部多貧困，烤過後的麵糰較乾，就放些馬鈴薯泥做底，加上兩根香腸插入烘烤，像是蟾蜍鑽入洞內，露出兩條腿。上菜前淋上醬汁，於是乎成了一道觀光客摸不清究竟的名菜。

★ The Blackfriars
Address: 174 Queen Victoria Street, EC1V 4EG
Tel: 020 7236 5474
Tube: Blackfriars
nicholsonspubs.co.uk/restaurants/london/theblackfriarblackfriarslondon

Pub 10

牙買加酒館
The Jamaica Wine House

倫敦金融區裡暗藏許許多多小酒館和咖啡館，一到下班時間這些像窩穴的酒坑充滿下班不想立刻回家的金融人。到了入夜時分，大樓森林裡的燈光一盞盞關滅時，又有一批人出了大樓，走進小巷，買醉回家。

穿進皇家交易所旁穀坵（Cornhill）聖麥可教堂的巷子裡，「牙買加酒館」招牌極為醒目，門口牆上有塊藍色磁磚標記著：「Jamaica Coffee House 倫敦一六五二年最老的咖啡屋」。最老的咖啡屋已改成酒館，從酒館裡裡外外看來，牙買加酒館顯然是一間紳士酒穴。地下室「Todd」別有洞天，高雅的桌子上燭光照耀的各國上等葡萄酒，吸引套裝入時男女靜坐品嚐。

這家酒館或許與哥倫布發現新大陸、西班牙占領牙買加有一點點關聯。盛產葡萄酒的西班牙占領牙買加，再利用蔗糖製造有名的蘭姆酒，這是酒館以葡萄酒和蘭姆酒著稱的原因？或

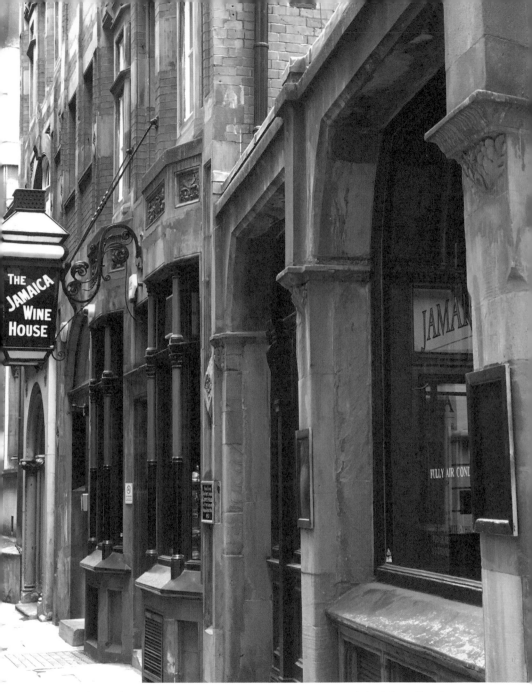

一六五二年開張的 Jamaica Coffee House，一八六九年改為酒館至今

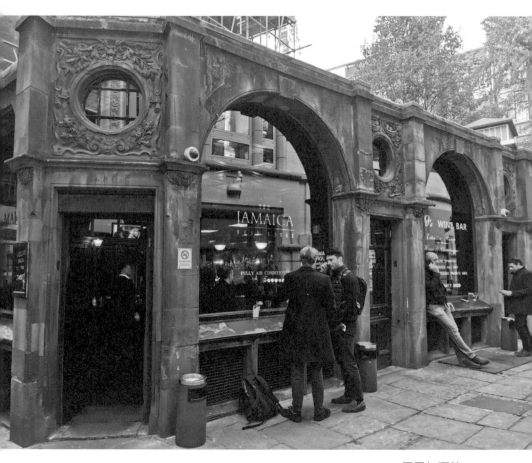

牙買加酒館

是，英國搶走了西班牙在牙買加的殖民權後，再大量採收有「黑金礦」之稱的咖啡運回英國，酒館的前身才因此是一間咖啡店？這些是我微醺之後的遐想推理。總之，牙買加香蕉飯、牙買加蘭姆酒、牙買加海盜、讓人聞樂起舞的牙買加熱情舞蹈，加上敏感的黑奴問題……處在殖民帝國裡，所有的猜測都有可能。

男僕帕斯克・羅斯（Pasqua Rosée）跟隨他在中東經商的主人來到英國。一六五一年，主人在牛津開了英國第一家咖啡屋，隔年，在倫敦也開了一家咖啡屋，交給羅斯經營，咖啡屋取名「帕斯克羅斯頭像」。

一六五二年，英國內戰後一年，當上執政王護國公的克倫威爾（Oliver Cromwell），熱衷搜刮殖民地的經濟利益，經過長時間戰略攻擊與條約運作，從西班牙手中奪走的牙買加成為英國殖民地。牙買加物產豐富，尤其蔗糖與咖啡和香蕉，許多英國殖民商人帶回糖業與走私蘭姆酒，回到倫敦後，這些商人喜歡聚集在牙買加咖啡館討論如何從殖民地賺取更多財富，甚至走私奴隸。或許這些商人感覺到直接用人的名字做招牌過於敏感，就將原始名稱 Pasqua Rosée's Head 更改為 Jamaica Coffee House，反而是牙買加咖啡更原汁原味的宣傳手法。但我曾看過一篇報導英國老咖啡店的資料說，牙買加咖啡店當年賣的咖啡並非產自牙買加，而是中東，因為羅斯的主人主要做中東貿易，並有興趣進口提神的阿拉伯黑色飲料。

內戰期間，克倫威爾是位堅守清貧的清教徒，他反對君主制，燒毀皇冠鑄造成錢幣，禁止一切貪婪，甚至連聖誕節都不准大家聚會狂歡。克倫威爾認為酒吧會讓國民陷入腐敗，這讓許多聰明的商人紛紛由殖民地進口「讓人清醒」的咖啡，人們開始飲用咖啡代替酒精，咖啡帶來極大的利潤，商人們也在咖啡館內談論生意，喝咖啡成了最好的生意潤滑劑。「牙買加咖啡館」正逢好商機。二十一世紀現在的酒館牆上還有一張複印羅斯簽名的文宣⋯「它讓你不會昏昏欲睡，使人適合做生意。」（It prevents drowsiness, and makes one fit for business.），足以證明羅斯雖是僕人出身卻有商業頭腦。

目前赭紅色的石牆，是一八六九年由咖啡館改為酒館時建造的，酒吧一樓內部有三個相通的吧台，深紅近於黑色的橡木將整個空間隔成三個互通的飲酒區域。鑲上瓦磚的屋頂，木頭地板，雖沒有想像中古老，但絕對是維多利亞時期典型樣式。地下室 Todd's 原是紳士們抽雪茄喝雪利酒和威士忌、品嚐葡萄酒的祕密基地，如今可作為私人聚會場所和正式餐廳區。

午餐時間和下班時刻，銀行區來往的紳士、淑女們將這隱密在小巷裡的「牙買加」塞滿。他們的話題除了足球，主要圍繞著股票、經濟、政治。我坐在角落，靜靜聆聽他們的話題，對我這外國人而言，倒一杯酒，看著藍色的磁磚標誌「倫敦一六五二年最老的咖啡屋」，反而覺得牙買加殖民經濟是另一種酒客杯緣之外的滄桑。

比米其林餐廳還講派頭的辛普森

Simpson's Tavern

鑽出迷宮似的銀行地鐵站（Bank），眼前威靈頓將軍和他的駿馬「哥本哈根」雕像在我眼前；羅馬三角門楣式建築的古典皇家交易所，後面是高聳入雲的玻璃斜體建築，然而這些引人入勝、新舊交雜、引領世界的前衛建築，都不及窩藏在小巷裡的 Simpson Tavern 叫人心儀。

我竄進不到一公尺寬的窄巷，順著一個擦得雪亮的銅招牌，上頭刻有一個貴氣的紳士名字 Simpson，字跡下面一隻食指向右的招牌掛在石柱上，沿著手指，我找到了辛普森。先到門牌標示 38 號的右半邊 Amy House 點杯紅酒，二十分鐘後，一位六十多歲，穿著白上衣黑褲子，手上十指漆上暗紅指甲油，戴枚鑲有亮眼鑽石戒指的女侍者，輕輕地告訴我：The table is ready for you. 她順手幫我拿著酒杯，我隨之在後，到了隔壁餐廳。享用一頓貴婦平民午餐。

「辛普森酒館」，是倫敦城裡最早僱用女性服務生的酒館，也因此在同一年（一九一六）才開放女性客人入內。今天的服務生確實都是年長婦女居多，只可惜沒見到傳說中那對已服務五十多年的姊妹花 Kiri 和 Tina，她們該有八十七歲了（二〇二二年），聽說兩位老奶奶偶爾還會在店裡協助端盤。酒吧內的餐桌椅子上方都有個雙桿成凹槽狀銅製的架子，這是放置紳士高

筒禮帽的。如果像我一樣的菜鳥，隨手擺上隨身物品，會被認為是多麼地失禮。

只有早餐和午餐營業的酒館並不常見吧？38½號右邊的二分之一是酒吧，左邊的二分之一是餐廳，從早上七點到十點半是早餐時間，十一點半到下午三點半供應午餐。右邊的酒吧配合左邊的營業時間，只開十一點半到三點半。左右兩邊共用一個大門，週一到週五開張，其他時間熄燈、鎖門、打烊。38號Simpson Tavern下午三點半，酒保收完了右半邊的空杯，跑來左半邊幫忙收空盤空碟。

一七二五年，湯瑪士‧辛普森還是個年輕小伙子的時候，在倫敦魚市場內開家小飯館。每天下午一點，魚市休息後，魚販們會帶來未賣完的魚到飯館，湯瑪士依照各式魚類，即興創作勞工美食。湯瑪士的爸爸以姓氏「辛普森」為名，在「家禽街」（Poultry Street）的「貝利巷」內與隔壁裁縫店分租半間房子以賣豬肉（Pork Chop Shop）為生。一七五七年老爸退休，鋪子轉手給兒子。雖經城市整建，老的門牌號碼一直保留½。湯瑪士將豬肉鋪改成餐館，另一半收購並拓展為小酒吧，兩個半號之間是木製樓梯，上層延伸為餐廳。「辛普森酒館」成為倫敦城內（the City）最老的小餐館，兩百六十多年來如一地開張、熄燈、鎖門、打烊。

「辛普森」英味十足，它有紳士般穩重外表，有著老派英國人固執頑強又叫人著迷的個性：堅守「傳統」。除週末隨著金融區休息外，酒吧套餐每天以四種傳統英國菜做變化，並

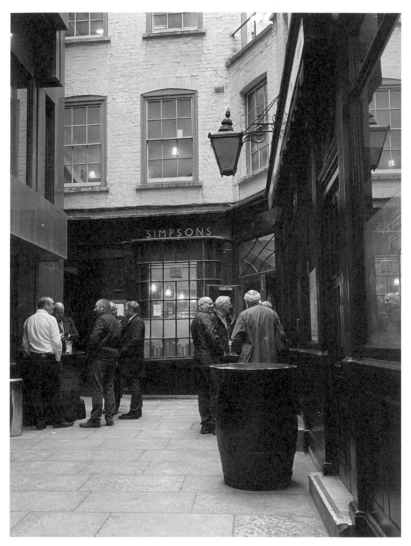

把啤酒當作午飯的金融區上班族，中午到Simpson「喝」上一杯午餐

堅守傳統，是 Simpson 的特色，即使是酒吧菜色也要傳承

依據兩百六十多年的食譜，從未更改。其中一道「愛德華時代的豬排」（Traditional Edwardian Pork Chop）是招牌菜。炸得酥脆的三層肉，雖沒有「東坡肉」的鬆軟，但鮮肉汁味四溢；兩三條豬皮炸成焦脆條狀，點綴其間；新鮮時蔬淋上自製蘋果蜂蜜黃芥末醬，除了色澤美觀，更去除豬肉汁液的油膩。

它的甜點：熱烤起司（Stewed Cheese），堪稱一絕，用碗盛裝，碗下壓著一片烤土司。英國人的吃法，在烤土司上塗抹熱起司，再撒上一點辣椒粉，或是倒上幾滴類似醬油混合醋的伍斯特醬（Worcester Sauce），這樣的組合讓我懷疑英國人特異的味覺。不過最後來一杯雪利酒，確實有扭轉乾坤的效果。這道甜點頗有來頭，店內流行一項傳統遊戲：用眼睛觀看起司，猜其重量，猜中的吃客有香檳作為獎品。這個老遊戲是湯瑪士老爸留下的「傳統」，到現在每年聖誕節還是吸引不少老顧客參與。

當穿著西裝打著領帶進到「辛普森」的紳士們喝著酒、吃著肉，大聲談笑，脫去西裝外套但始終打著領帶，絕不在眾人面前失禮，這不就是英國的 gentleman 嗎？享受酒館的氣氛勝於菜色的味道，這氛圍讓人著迷。

辛普森沒有米其林整套餐廳行政手法，也沒有米其林廚師的星級證照，更沒有米其林的精緻盤皿。

一個號碼分一半，一半是餐廳，一半是酒吧的辛普森酒館

但是，老倫敦城保留千年前羅馬人沒有帶走的羊腸小徑；紅色柳木窗台上的毛玻璃花紋；老酒館前倚靠釀酒木桶、彈著菸灰喝著啤酒的倫敦人；傍晚時分，從酒館窗戶內透出的昏暗黃燈，如黃昏時初升的月亮，但更多些溫暖；酒杯玻璃透現一瞬間的冬日倫敦。

紳士們收放自如的談笑、女士們優雅紅脣落印在刀叉銅器上的自在，這份民間奢華是米其林嚴格要求下無法訓練出的「氣質」。

結帳時，意外發現價錢實惠，我感到隨手可得的高雅。

★ **The Jamaica Wine House**
Address: St. Michaels Alley, Cornhill, EC3V 9DS
Tel: 020 7929 6972
Tube: Bank
jamaicawinehouse.co.uk

★ **Simpson's Tavern**
Address: 38 1/2 Cornhill, EC3V 9DR
Tel: 020 7626 9985
Tube: Bank
simpsonstavern.co.uk

Pub 11

驚悚人肉派酒吧
The Old Bank of England

倫敦艦隊街（Fleet Street）上，有一棟銀行改建的酒吧，外表壯麗之外，位置醒目。酒吧廣告上誇耀地窖的拱頂曾經內包著金條，甚至在大戰期間短暫地替皇家保管王冠珠寶。當我經過它時，不得不進去沾染一下它的貴氣。

每天早上十一點準時開張。當推開一層厚重的木門，如宮殿的高貴與金碧輝煌的氣派直逼眼前。更搶眼的是天花板上懸掛三個「歌劇魅影」式的大吊燈；深色原木樓梯將空間分做上下兩層，上層的沙發座位，如劇院裡的貴賓席，可以瞭望酒吧全景；下層有如英國上議院座席的紅皮沙發，和下議院議員坐的綠色皮質沙發上，坐了幾位西裝筆挺的男士；厚實的地毯讓我這酒客有如備受禮遇的貴賓；四周巨幅油畫旁，數扇圓頂拱形窗戶上的金色窗簾桿，掛著絲絨印上金花的落地窗簾；鋪上黑白大理石的大廳中央是桃木馬蹄形吧台，如粗壯的雙臂擁抱所有到

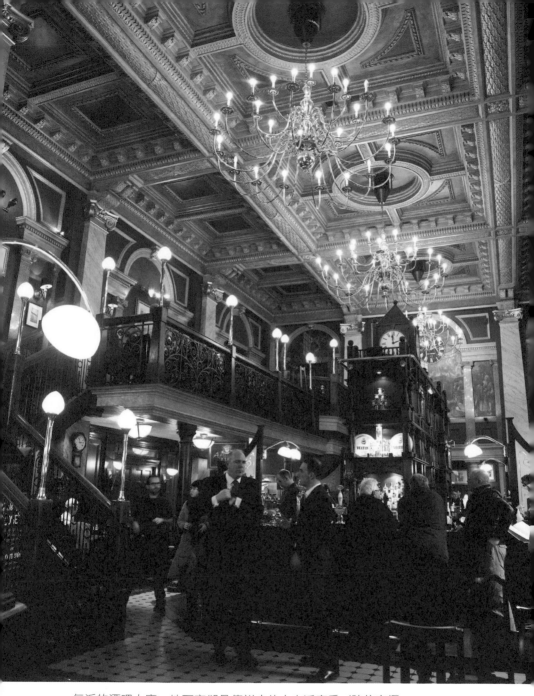

氣派的酒吧大廳，地下室卻是傳說中的人肉派廚房／陳信宏攝

訪的酒客。

「英格蘭老銀行」酒吧（The Old Bank of England）前身原是一八八八年皇家法院附屬機構的英格蘭銀行，因為房地產高漲，銀行減少成本開銷，將這義大利式建築在一九七五年轉讓，一九九四年由酒廠承租，改成了酒吧。

這建築宏偉的酒吧，深藏一個驚悚故事。

原本在入口前記載發生在「英格蘭老銀行」的故事解說板不見了，只能依稀看得見那四顆鉚釘的印痕。酒保說：「『瘋狂理髮師』（Sweeney Todd）的解說板子還在，已移到後面通向花園的小穿堂。」的確，在酒吧後院穿堂，貼滿許多電影劇照和舞台海報。一張 A4 大小的告示牌石板下面就是將人肉做成肉派的廚房。一百七十多年前驚天動地的社會新聞一時濃縮在這穿堂間。

標題「一串珍珠」（The String of Pearls）從一八四六年十一月二十一日起到一八四七年三月二十日為期十八週連載一百六十宗離奇命案，刊登在倫敦小報《人民期刊》（People's Periodical）上，其中一則故事發生在一七八五年，是有關理髮師出獄後，開設理髮店，割喉殺人復仇，女伴洛薇特夫人（Mrs. Lovett）將殺掉的客人剁成肉醬，做成人肉派。故事最終以悲劇收場。精彩故事中最聳動的部分是人肉剁成肉醬的廚房與人肉派的店鋪，就在這豪華壯麗的

銀行酒吧！

艦隊街上連排屋地下室大多相連，在皇家法院與英格蘭銀行法務部之間，有條 Bell Yard 小道，洛薇特夫人在這小道上租下一間地下室作為廚房，地面層是她的肉派鋪。按照原始記載，當理髮師陶德（Sweeney Todd）在「母雞公雞巷」（Hen and Chicken Lane，羅馬時代留下來的巷名）艦隊街一八六號，用剃刀宰了人後，屍體滑入地窖，先運到旁邊的教堂地下室進行解剖處理，再將剩下的屍皮和骨頭等埋藏在教堂的地窖，可利用的人肉部分則利用地下通道運送到洛薇特夫人的肉派廚房，也就是今天的銀行酒吧地下室，然後，將烤好的酥皮肉派，一個個擺在櫥窗前。

這整個驚悚事件刊登時，在當時車水馬龍的報業中心大街上，成為大家茶餘飯後的話題，甚至有報社記載，竟採訪到一位婦人在教堂做禮拜時還聞到腐屍的臭味！

不知是社會新聞或根本就是記者杜撰的故事，造成一時轟動，曾改編成歌舞劇、舞台劇、電影，甚至英國皇家芭蕾舞團也改編製成芭蕾舞劇呈現。二○○七年強尼戴普主演的歌舞片《瘋狂理髮師：倫敦惡魔剃刀手》（Sweeney Todd: The Demon Barber of Fleet Street）是我印象最深刻的剃頭師傅人肉派電影。故事經過改編，增加許多商業效果，也更加美化。

我坐回銀行二樓皮沙發椅上，品嚐這人肉派的味道與驚悚。看看桌上的菜單，從啤酒醃牛

老銀行酒吧裡的紳士／陳信宏攝

肉派、香菇雞肉派、羊肉綠蔥派、鮭魚海鮮派到素菜豆醬派，配上酒廠麥克馬倫（McMullen's）的啤酒。只是遺憾，原來的三種派加上三種搭配的啤酒餐（Ale & Pie Tasting Board）從菜單上取消了。雖然每個派都很特別，心裡期待的仍是「洛薇特夫人的人肉派」。

酒足飯飽後，再去看看「艦隊街上的理髮店」現場。

出酒吧左行，走過傳說有腐屍味的教堂St. Dunstan-in-the-West Church，經過報業街大樓一旁的小巷，巷口地上有「母雞公雞巷」字樣的地磚窄巷，細長陰暗而潮濕。只有一人身寬的巷內，左手第一間惡魔理髮師店址，就是毛骨悚然的殺人地點。

理髮店拆掉了紅白相間的髮廊燈標誌，腐朽的木門，上了一個大鎖，我從灰塵深厚的玻璃窗怎麼也看不清屋內是否有剃頭椅，但是，從門縫瞇眼一看，確實有一個凹陷的地下室，門縫裡透出一股涼意。我的腦子突然浮現瘋狂理髮師電影畫面，那位剃頭師傅奸笑對著警官說：

「請坐上為您準備的椅子，要刮鬍鬚嗎？」他吹著口哨，剃頭刀開始在脖子兩頰上下刮動，然後刀子突然橫切，劃開喉嚨，鮮血一噴座椅一斜，屍體滑到地窖……就成了洛薇特夫人的人肉派了。

一則浪漫驚悚的故事，造就了一道鮮美肉派，配上似真若假的地點，我再回頭看這酒吧，很難想像它的背後有著如此戲劇性的過去，這些將成為日後與朋友們來此分享的話題。

艦隊街上的火鳳凰
St. Bride's Church

艦隊街（Fleet Street）是英文名字的直譯，不是停靠艦隊船隻的街道，而是因鄰近「弗利特河」（River Fleet）而得名。弗利特河因十九世紀工業汙染，改為倫敦市內地下河川，由西向東流入泰晤士河，河面則改為街道，是由皇家法院通往聖保羅教堂的一條大街，實際長度只有半公里。十八世紀印刷及報業興盛，直到二〇一六年蘇格蘭週報《週日郵報》最後兩名記者撤離結束倫敦辦公室後，讓這條三百多年來被視為英國報業代名詞的街道走入歷史。

在艦隊街於 St. Bride's Avenue 轉彎處，有座如火鳳凰般展翅高飛的白色尖塔教堂聖布萊德（St. Bride's），教堂內部是高雅巴洛克式建築，外表羽翼是白色，頭冠是金色，而底座地窖是西元一八〇年羅馬人走過的人行道。

聖布萊德教堂與新娘（英文 bride）無關，是艦隊街上的八大教堂之一。由一位愛爾蘭修道院女院長 Bridget 在六世紀時──距今約一千五百年前──沿著倫敦城牆邊建立的祈禱堂，祈禱堂以她的名字命名。十六世紀時，用石頭改建為大教堂。

一六六六年九月二日倫敦城內一家木造麵包坊著火，一直延續燃燒四天四夜，燒燬一萬

艦隊街上的「結婚蛋糕」

「蛋糕教堂」下還藏有羅馬時代的地下溝渠

三千兩百戶民宅及八十七間教堂，損失慘重，但只有六人傷亡。這場著名的倫敦大火卻也將

一六六五年的大瘟疫燒盡，聖布萊德教堂同遭祝融之殃。大火後，由聖保羅教堂設計師克里斯多夫·雷恩（Christopher Wren）由倒塌灰石中浴火重生式地利用教堂災後剩餘的石頭，並重新設計為五層尖塔教堂，是雷恩所設計過除聖保羅教堂之外的第二高建築，號稱為「艦隊街上的火鳳凰」（The Phoenix of Fleet Street）。教堂史籍中有個有趣的紀錄：教堂附近住著一位即將做新郎的蛋糕師傅，為了營造特別的婚禮，他從高塔教堂得到靈感，突發奇想設計出獨特的蛋糕獻給自己的新娘，這就是流行至今的高塔式結婚蛋糕的由來，也讓教堂得到「結婚蛋糕教堂」（Wedding Cake Church）的別稱。

一五三五年第一位在英國推廣印刷機的出版印刷商 Wynkyn de Worde（德國人）埋在這裡，所以這教堂有「印刷大教堂」（Printers' Cathedral）之名。Worde 當時會選在這個堂區開始他的印刷生意，主要是因為這裡的地理位置介於倫敦經濟（the City）與政治（Westminster）兩大區塊之間。在十八世紀報社和出版業應運而生，這座教堂也因記者及文字工作者出入頻繁，又稱為「記者教堂」（Journalists' Church）。

一九四〇年二次大戰，教堂被炸毀後再次重建，赫然發現地窖有豐富的羅馬人道路遺跡，和兩百六十個石棺。在倫敦博物館的協助之下整理出殘石走道，同時展示教堂與艦隊街的歷史

演進，不過艦隊街繁榮已過，如今報業大部分移到東區「金絲雀碼頭區」（Cannery Wharf）一帶。鉅細靡遺的古蹟陳設和圖像，活生生就是個報業和出版博物館。除了解說文字，也有專人導覽。週二及週五午餐時間常有唱詩班演唱，給附近上班族提供一個很好的歇息處。

教堂內部不大，黑白交錯大理石地板，顯得莊嚴。傘狀拱形的黃金屋頂，還有四百根風管的管風琴，每張椅子背上都清楚標記因為戰爭或特殊原因死亡的記者或詩人或作家的名字，附上紀念詩文。我看見一位東方女記者的相片特別顯眼，記錄顯示她是在二〇〇七年倫敦爆炸時罹難的。

教堂院子裡的木椅上坐著一位老先生在喝早餐奶茶，與他閒聊一會兒，才知他是退休的老記者，每週日早上會來望彌撒。他說：「艦隊街的盛況已不再，但我們還有 St. Bride。」是呀，報業街再也聽不到打字排版的聲音，但依然可聽見 St. Bride's 教堂的管風琴聲。

★ The Old Bank of England
Address: 194 Fleet Street, EC4 A2LT
Tel: 020 7430 2255
Tube: Temple
oldbankofengland.com

★ Hen and Chicken Lane: Sweeney Todd Barber Shop
Address: 186 Fleet Street, EC4A 1BL

★ St. Dunstan-in-the-West Church
Address: 186A Fleet Street, EC4A 2HR

★ St. Bride's Church
Address: Fleet Street, London EC4Y 8AU
Tel: 020 7427 0133
Tube: St. Paul's
stbrides.com

老柴郡乳酪
Ye Olde Cheshire Cheese

「老柴郡乳酪」酒吧常出現在明信片上，店的招牌配上遠方圓頂聖保羅教堂的背景，許多酒饕旅客也以這背景打卡上傳，是倫敦代表性畫面之一。

老柴郡在艦隊街上有片黑色木格子窗戶，上面有幾片凹凸玻璃是酒吧的門面，它的入口卻在側門巷內。

一五五三年開張的「客棧酒館」（Tavern）是「老柴郡乳酪」的前身，酒吧內一樓木製壁板和推拉式門窗雖不引人注目，卻是保留下來的歷史遺跡。一六六六年倫敦大火後一年，城市重建工程啟動，首先將聖保羅教堂與老酒吧救起。在整建酒吧名單中，「老柴郡乳酪」拿到「急速立即施工」第一批。整修時在酒吧地窖中發現十三世紀基督修院酒窖遺址。一九六二年倫敦博物館收到由「老柴郡」贈送的古物磁磚瓦片中，居然驗出老酒吧的閣樓，竟曾是一間青樓妓

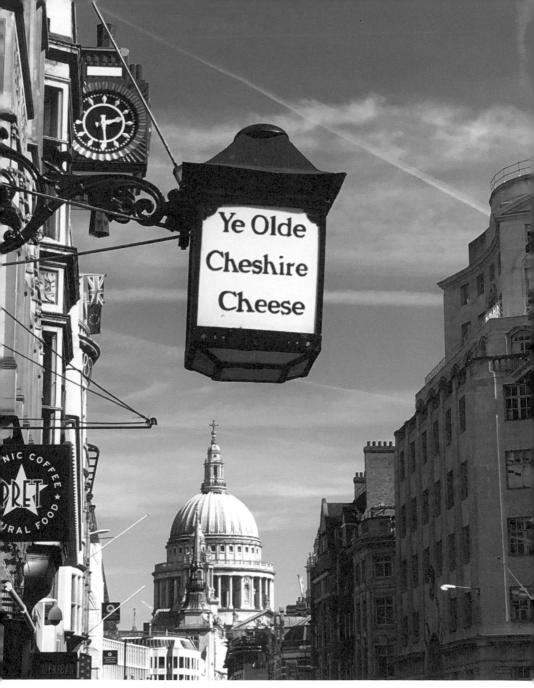

老柴郡招牌配上聖保羅教堂為背景，是倫敦風景明信片經典之一

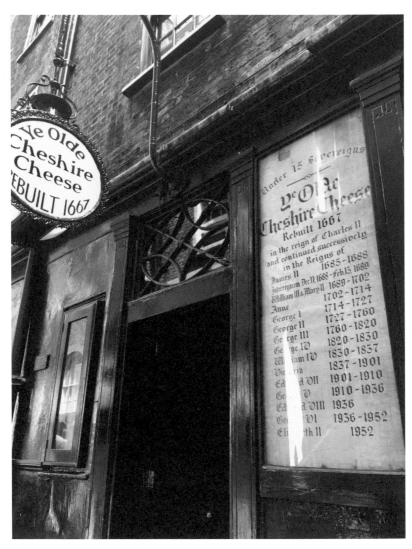

歷經十六代王室的酒吧，想不到閣樓上曾是青樓妓院

院！

「老柴郡乳酪」共計有三層樓，五個吧台，三個餐廳。一樓入口的 Chop Room 原是十七世紀遺留下來的貴族用餐區，保留給當地紳士們聚會的包廂，裝潢雖精緻，卻是搖搖欲墜的真正古董間。這較為隱密的區域已開放給任何酒客使用。另一邊稍傾斜的木板階梯下，原是馬廄，提供給貴族馬車僕役和住不起酒館的過客買壺酒樓身取暖，現在則改成另一個飲酒空間。馬廄間有一個低矮小木門，年老的酒客告訴我，那是倫敦早期的傳統，女性不可以進入紳士酒吧，如果要找先生，必須在這小門外等候。我打開小門，門外竟是防火逃生窄道，有兩位廚師在抽菸。

柴郡（Cheshire）是英格蘭西北部的一個郡，圓形乳酪是其特產，首都契斯特（Chester）是都鐸時期黑白相間建築的經典城市。酒吧為何稱之為老柴郡？說法不一，一說是這酒吧地產屬於柴郡教會所有；一說是一五五三年酒館老闆是來自柴郡買賣乳酪的商人。然而，來到這家陳年老酒吧，享受時間的堆疊，杯底也就不飼金魚，一飲而盡。

文人也愛來這市井小人物聚集的酒吧，門前木板上標明著文人的名字。有些人坐在酒吧找靈感，寫下膾炙人口的小說或詩句，有些文人在這裡會友，更有些人來此尋訪，悼念他們心中的文人。

在「老柴郡乳酪」的後街，住著才情橫溢，編寫英文辭典的強生博士（Dr. Johnson）。強生是不是常在編寫辭典之餘，偷閒來這裡喝一杯？愛交酒友的他，也常和好友在這共飲。二樓的裝潢仍保留強生記憶中的模樣去裝修而未有改變，強生過世後這裡就以他的名字命名為「強生廳」（Johnson Room），火爐左方還掛著一幅他的畫像。

狄更斯是愛喝酒出名的作家，許多酒吧都有他的足跡。他作品豐富而且喜愛旅行，更喜歡表演自己小說中的角色。他是不是在對面的「公雞酒館」（The Cock Tavern）靠著窗戶的座位，看著皇家法院得到靈感寫出《雙城記》？酒意甚濃之際，又走過街，到「老柴郡乳酪」再喝上一杯，坐在他最喜歡的紳士廳的爐火旁，唸一段他書中的獨白？一樓爐火上方有一幅男士畫像，據說正是當時最喜歡聽狄更斯說故事的侍者威廉·辛普森。

著名懸疑作者阿嘉莎·克莉絲蒂和創造福爾摩斯的柯南·道爾也喜歡到老柴郡尋找靈感，酒酣耳熱之際幻想懸案伏筆。酒鬼作家們，如詩人葉慈、共產主義的馬克思、英國小說家卡萊爾、《湯姆歷險記》的馬克·吐溫、詩人泰森，甚至《金銀島》的史蒂文生等都曾駐足於此。而我坐在酒吧角落裡，想像這些名人酒客來往進出，組成一幅幅不同時空的畫面。

「老柴郡」供應傳統酒吧餐，其中以英式派餅最為出名。五百多年傳承下來的派餅每週出爐一次，目前改成天天供應，以滿足世界各地慕名而來的觀光客和本地客。唯一遺憾的是，菜

昔日酒館小廝聚集處，牆上掛著隔壁鄰居強生博士的照片

單中已找不到與派餅有相同歷史軌跡的老式甜點「去年的聖誕布丁」，就是將每一年聖誕節製作的白蘭地甜派，保留部分作為下一年聖誕節食用的一道甜點。目前有些老派家庭仍有此傳統，只可惜這老式吃法的甜點在這酒吧已經吃不到了。

「老柴郡乳酪」經過歷代風霜雨雪，內部窗戶上掛著密不透光的窗簾，燈光黯淡的內部，還是保留老式的家具，紳士風度的老酒保招呼客人，沒有流行音樂的干擾，純粹讓人聊天休息。酒館裡的味道不因為觀光客的到來而改變，除了酒味，我彷彿嗅到霧都時代的煤炭味，紳士貴族的雪茄味，淑女們的香水味，與販夫走卒的汗水味。走入它的時空，它引領我進入在書中、畫裡、影像中我體驗到的倫敦角落。它老而彌堅，風韻猶存，是我心中永遠的倫敦酒吧。

老柴郡的老鄰居——塞繆爾・強生博士
Dr. Johnson's House

「當一個人厭倦倫敦，他就厭倦生命。」（When a man is tired of London, he is tired of life.）這句出自塞繆爾・強生博士（Samuel Johnson）的名言，成為形容倫敦的經典。他的成就影響到後世所有唸英文的人，他的一生如同他編著的大辭典，豐富、生動而有趣。

走到艦隊街頭端，在雄偉的法院前，矗立著一座有啤酒肚的文人強生博士雕像。以報業和酒館聞名的艦隊街，與強生博士的名字緊密繫繫在一起。他最愛的就是將他龐大的身軀坐進酒館的椅子上，享受「人類幸福的寶座」，正如他的名言：A tavern is the throne of human felicity.

在「老柴郡乳酪」酒吧後面的一條小巷內有個「古夫廣場」（Gough Square），廣場上有隻貓的塑像，這隻貓名叫 Hodge。牠是作家塞繆爾・強生博士養的好命黑貓，常可享用強生出門散步到附近魚市場買回的生蠔，因此 Hodge 雕像的貓爪旁有一個生蠔貝殼，路過的遊客常常在此丟下幾個銅板。貓雕像正面對著一幢長方形的五層黑磚建築，這是強生博士的家。

廣場上十七號，原是一位羊毛商人在一七〇〇年建造。強生博士自一七四八年到一七五九年一直居住在這裡，並編寫《強生辭典》（A Dictionary of the English Language），這部辭典在《牛津英語辭典》出版之前，為英語系國家沿用兩百年，甚至《美國憲法》都運用其中的文法。強生博士過世後，這建築曾作為旅館、畫室和倉庫，年久失修，直到一九一一年改為博物館，由基金會營運，並盡可能還原強生博士時代的風貌。

我在博物館內讀到一些強生住宿這幢房子期間的簡介。強生博士很喜歡這個地區，這與他喜歡喝酒有關，附近有許多老酒館。他常與當時文人們組社，一起到「老柴郡」坐下來享受美

塞繆爾‧強生博物館內展示博士坐的寬大椅子

好時刻。他在這幢五層樓的房子住了十年，期間他與妻子在這裡度過幸福日子，也在這裡目睹妻子的過世。他在這幢五層樓的房子住了十年，期間他與妻子在這裡度過幸福日子，也在這裡目睹妻子的過世。他知識廣博，妙語如珠，結交許多朋友，把這租來的房子當作無家可歸朋友們的避難所，縱使人多複雜，脾氣各異，最後都是相忍度過。

房間裡稀疏地擺放強生博士生平的作品和圖片，厚重的家具傳遞出特有的寧靜與學術氛圍。牆上有強生博士和他朋友們的油畫、肖像、版畫及素描，我看著牆上數張強生畫像，都是清一色的白髮至肩，其中有一張最為傳神，畫上可以明顯看出主角視力不佳，白髮蒼蒼將書本貼近雙眼的模樣。展示櫃中還有他的手杖、信箱、獎章、他坐過的沙發椅和一張專門防止寫作睏倦打瞌睡，因沒手把，一睡著人就會摔落地的馬型木椅。所有展示品中，最吸引我的是他的手稿《倫敦：一首詩》，和他畢生好友詹姆斯・包斯威爾（James Boswell）為他寫的傳記。他們的字跡讓我著迷神往。

強生博士一七〇九年出生在英國中部伯明翰附近的 Lichfield，父親是位書商。他父母在市中心經營的書店已改成博物館。強生天生身體有殘缺，天生一眼瞎一耳聾，說話時有些不自主地抽搐，為了醫治疾病，身上及臉上留有多處疤痕，一八四公分的身高談不上英俊。小學生活因覺得同學過於幼稚而有些孤僻，中學唸書因為家貧而顛沛流離，大學考入牛津，靠姑姑留下的財產唸了兩年，但仍因財務困頓而輟學。二十六歲時，娶了比他大二十二歲的妻子。他用妻

子的錢辦了學校，但一個月後經營不善關閉了，一輩子想辦學校的夢想也破滅。他沒有正式職業，靠著一支筆，為雜誌社工作，也匿名做過議會紀錄，寫詩，寫小說，寫傳記，寫劇本，寫評論。為了生活，接受出版商邀請編寫字典，他用了六個工作人員，以三年的工作預算卻花費近九年時間才完成辭典編纂，財務吃緊可想而知。辭典完成十年後，愛爾蘭三一大學尊封他博士頭銜，緊接著，牛津大學也頒給他博士，那時，他已經五十五歲。七十五歲時過世，葬在西敏寺。

雖然在他之前已有辭典，但是《強生辭典》簡易有趣的文字最受大眾認同，他活著時已經印刷五版。辭典雖受歡迎，但並未解決他的財務窘境，直到當時國王喬治三世賞給他每年三百英鎊（約今日一年三百萬台幣），他的經濟才見好轉。強生博士無兒無女無後人，Francis Barber是他的終身僕人，強生博士供給學費讓他唸書，他也是強生的財產繼承人，後來成為英國第一位黑人校長。

這個博物館遊客不多，有足夠的時間，讓我可以靜靜地坐在閣樓圖書館內，看著牆上他的畫像，好像他本人拱著背伏在書桌前，緊貼到眼前的書本上，字斟句酌，校對每一個辭的辭源。在寧靜中，彷彿聽見他筆尖沙沙的聲音，我真想衝下樓到巷口的「老柴郡」為大師買酒敬他一杯。

★ **Ye Olde Cheshire Cheese**
Address: 145 Fleet Street, EC4A 2BU
Tel: 020 7353 6170
Tube: St. Paul's / Temple

★ **Dr. Johnson's House**
Address: 17 Gough Square, Holborn, EC4A 3DE
Tel: 020 7353 3745
Tube: St. Paul's
drjohnsonshouse.org

★ **Samuel Johnsons Birthplace Museum and Bookshop**
Address: Breadmarket Street, Lichfield, Staffordshire, WS13 6LG
Tel: 01543 264 972
samueljohnsonbirthplace.org.uk

第四巡
泰晤士河畔

白天沿著泰晤士河往東走，河的兩側是船塢遺跡改建的玻璃大型公寓或典型英國紅磚建築。夜晚時分，泰晤士河兩畔酒吧內，聽著老城市過往海權盛況與販夫走卒為求生存遠走他鄉的真實故事，格外撩情。

一杯酒喝出五百年的喬治客棧
The George Inn

南華克（Southwark）大街上知名的波羅市集（Borough Market）聚集各方愛吃鬼及老饕，而在對面的「喬治客棧」，則吸引許多本地或國外的酒吧迷。

古老拱形鑄鐵字 George Inn 和一個八角燈的酒館門面，是倫敦大火後一六七六年重建的入口，二十一世紀還一直保存當年景緻。五百年前客棧提供膳宿，有馬廐，有野台戲。到了一七八四年開始有傳遞郵件的郵務馬車兼具載客功能的驛馬車（coach）出現。今天，這裡成了倫敦市中心僅存的驛馬車站形式酒吧，雖沒了馬廐，客棧改成餐廳，夏季天氣穩定時依然偶爾上演野台戲。有陽台走廊的樓層，成了最佳視野的樓台。

英國啤酒作家彼得・布朗（Pete Brown）寫了本《莎士比亞的小酒館：從六百年的喬治客棧看英國歷史》（Shakespeare's Local: Six Centuries of History Seen Through One Extraordinary

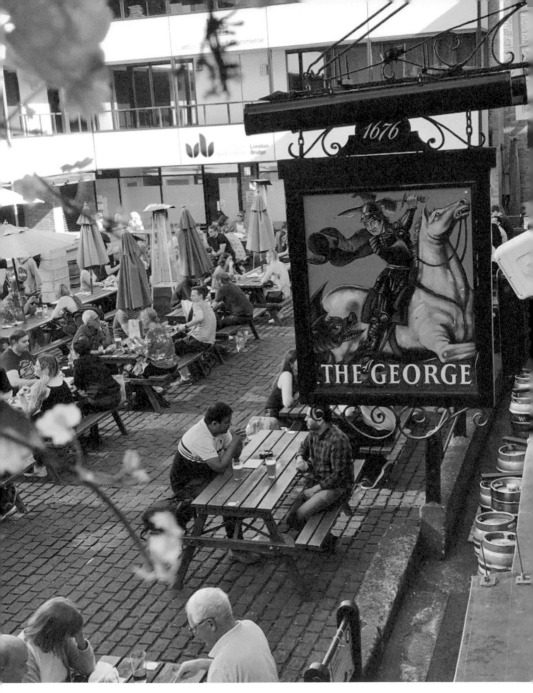

在「喬治客棧」飲酒、談天的人們

Pub），厚厚一本書重點都在介紹喬治客棧，不僅用一個酒吧描述一個時代，也寫下許多發生在酒館裡的小人物故事。一個酒吧一本書，可見喬治的底蘊豐富。

「喬治客棧」實際上從一五〇〇年代就已存在了，而客棧所在的庭院則可追溯到一三〇〇年代，現在則是部分保留十七世紀的模樣。但根據記載，一三〇九年附近的青龍客棧是記載中最老的客棧，可惜早已拆除，只留下波羅市集內一條巷子的名稱⋯Green Dragon Court。在一六六六年倫敦大火之後，「喬治客棧」確實是碩果僅存最老的客棧，與隔一條巷內的「戰袍客棧」（Tabard Inn）都可算是五百年前人聲鼎沸的「大酒樓」。「戰袍客棧」一八七五年被房地產公司剷除，雖受到公眾強烈抗議，終究不保，最後成了倫敦橋火車站，我們現在只能從喬叟（Geoffrey Chaucer）的《坎特伯利故事》（The Canterbury Tales）遙想朝聖者在四月早晨從「戰袍客棧」出發前往聖地朝聖的畫面了。「喬治客棧」得以倖存，是因為鐵路公司徵收地權，除了部分作為火車站倉庫，其他部分在一九三七年由國家古蹟信託局接管，保存下來。

買杯「The George Inn Ale」，坐在酒吧院子木椅上，環顧四周，時空回轉到客棧年代，朝南的出貨卸貨集散地，泰晤士河南岸有牛市、菜市場，龍蛇混雜，吵雜喧鬧，充斥馬蹄聲和小販叫賣聲。莎士比亞發跡地熊園和環球劇院離此地只是數步之遙，莎翁曾經在此豪飲，院子是他的野台。大文豪狄更斯來這裡買醉，他多本小說中提過這區域，並對「喬治客棧」有栩栩如

生的描繪。他筆下的《匹克威克外傳》（The Pickwick Papers）中，匹克威克在客棧裡遇見他那

愛說美食又幽默善良的僕人山姆維勒，還有《小杜麗》中做彌撒的聖喬治教堂就在客棧不遠

處，竟連狄更斯父親因舉債被關進的監獄 The Marshalsea Prison 也近在咫尺。想起 Pete Brown

書中提到女王伊莉莎白一世也來過，我微醺地想像，她在客棧二樓和情夫談笑風生。瑪丹娜來

吃過薯條，伊莉莎白‧泰勒來此買醉，邱吉爾陪伴艾森豪在這裡抽雪茄喝威士忌，客棧陳年

地板承載多少人的進進出出。

迴廊三層建築，原本的木製結構已修復，混合了都鐸時期風格與現代壁畫，也可以在二樓

餐廳找到蘇格蘭瑪麗女王的畫像、仿維多利亞時期家具和各個時代手繪的客棧圖畫。目前由

英國最大酒廠格林王（Greene King）長期經營。格林王特別為喬治釀造的艾爾酒「The George

Inn Ale」蜂蜜做底，麥香為主，4％酒精度，甜而純淨。

有件諷刺的事，國王喬治四世（George IV）要為自己歌功頌德，想在老酒館掛上自己的肖

像，借酒館之名張揚自己，但居民不喜歡國王的奢華作為而大力反對。聰明的酒館老闆想出妙

計，掛上中世紀屠龍英雄「聖喬治」的圖像為招牌，以取代不受愛戴的喬治國王。

喜歡酒館的人，一定會迷戀這老味。

一杯酒喝出五百年倫敦歷史。值得！

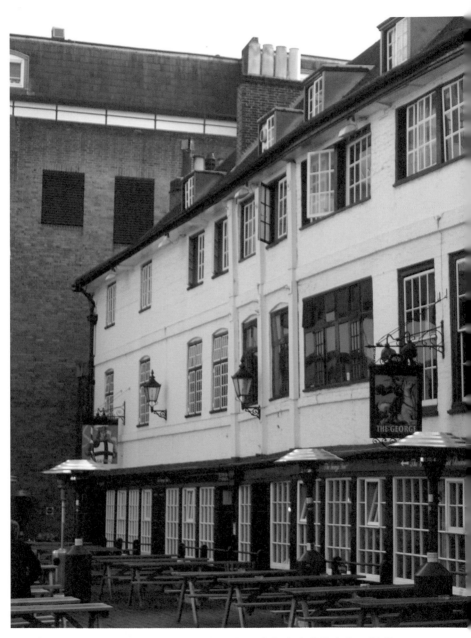

喬治客棧一八九九年被鐵路局徵收，拆除部分作為火車貨儲中心，僅剩下
一面建築主體，是少見最原始的排樓式走廊，成了倫敦歷史及建築上的珍
寶，目前由國家古蹟信託局（National Trust）保管

千年兒歌——倫敦大橋垮下來
London Bridge is Falling Down

London Bridge is falling down, falling down, falling down...my fair lady，看著英國小朋友一邊唱一邊玩著遊戲，兩位小朋友雙臂搭成一個橋墩，其他小孩排成一列，一邊唱歌一邊走過雙臂，一唱完，手臂掉下來，被俘獲的小孩就出局。原來他們的玩法與我們小時候唱著「城門城門雞蛋糕，三十六把刀，騎白馬兒帶把刀，走進城門滑一跤」玩的把戲大致相同，只是我們被俘獲的小孩要選一邊站，最後看哪一邊的人數多就是勝家。無論是唸唱時間的長短或是遊戲中的樂趣，都是一樣。其實，「城門城門雞蛋糕」這句簡單的歌詞到底出自何處，說法很多，有外省伯伯說的南京城、有我媽說的北京德勝門、有台灣台南府的城門、有我小學時女師附小旁邊的小南門。在台灣，幾丈高往往唱成雞蛋糕；三十六丈高，唱成三十六把刀。兒時的記憶比雞蛋糕好吃、比城門還高。

〈倫敦大橋垮下來〉其來有自，是羅馬人約在西元四十三年建造橫跨泰晤士河南北兩岸的第一座木製橋，當羅馬軍隊穿著長靴躂躂走過木橋，踢踏踢踏，輕快的旋律也就流傳到今。北歐詩人 Óttarr svarti 在一二三〇年出版的詩集中有一篇短詩提及一〇一四年挪威王率兵來不列顛

島支援英格蘭人攻打丹麥人的維京大戰，其中提到了倫敦橋倒塌事件。挪威王奧拉夫哈拉德森（Olaf Haraldsson）領軍航行到泰晤士河，當丹麥人占領倫敦橋時，奧拉夫指揮士兵航行到倫敦橋下。丹麥人從橋上往下射箭，奧拉夫的士兵則用頭頂上的盾牌保護自己，快速地在橋樁捆上粗繩。待奧拉夫一聲令下，戴著牛角帽，把長鬍子編成辮子般的維京士兵們用力拉扯繩索。橋垮了，丹麥人掉進漩渦與急流，戰事大捷。今天的「倫敦大橋垮下來」的歌詞是從古詩演繹出來的，歌詞也隨不同世代有好幾個版本。

〈倫敦大橋垮下來〉古詩經過翻譯，內容描述的是挪威維京人戰勝的喜悅。「倫敦橋被打垮了，贏得了黃金，也得到聖域。響亮的盾牌，號角響起，箭矢在唱，鎧甲在響，飛馬使我們的奧拉夫獲勝」。倫敦橋垮下來的歌詞，與「城門城門雞蛋糕」一樣，歌詞都經不同時代有不同的解釋，唯一沒變的是它們都帶給我們美麗的兒時記憶。「頭兒肩膀膝腳趾，膝腳趾，頭兒肩膀膝腳趾，眼耳鼻舌口」，與「倫敦大橋」完全一樣的旋律，然而，它是我幼稚園時，左胸前用漂亮的別針頭別著一條乾淨的手帕，在新店天主教愛德幼稚園操場上，穿著黑袍、戴著如餛飩般的大白帽子的修女，每天早上教我們的晨操歌。

倫敦橋，一一七六年改成石墩橋。十九個拱形橋墩粗而厚實，有水壩閘門，具有防波堤功能，只有中間一座拉橋可供船隻通過。橋面上蓋有三層住家與上百家商店共構的樓房，這座橋

西元五〇年建造的木橋，如今是欣賞泰晤士河河面最佳觀景台

成為當時橋面長度最長的有人居住的橋樑，橋樑正中是一座獻給坎特伯利大主教的高頂教堂，教堂前廊作為穿堂，橋上塔樓尖桿上，掛著叛徒被斬首的頭顱。在一七五〇年，狹窄的橋已經塞字解釋的水泥尖柱，斜立河的南岸，作為殘酷時代的紀念。現在則改成一根沒有文滿了馬車、行人，即使人靠右邊，馬靠左邊，也需要一小時才能過橋。當時的倫敦市長為了紓解繁忙的交通，特別規定由南邊進倫敦城的人靠倫敦橋的西邊（左），騰出東邊給出城的人（右），這可能是英國左行車的由來之一吧。

一八三一年，拆除橋上房屋和商店，重建的倫敦橋往西邊移了一公尺多，也加寬橋面，增大空間來通行。新的倫敦橋正式開幕時，善於海戰的國王威廉四世由當時的海軍總部，就是今天的薩默賽特府（Somerset House）滑鐵盧橋岸啟航，乘船浩浩蕩蕩而來，進行新橋開幕儀式，全程只有一‧六公里的距離。船上擺放五百位宴客的桌椅，一百人的樂隊演奏，配酒師準備八百四十打上等葡萄酒，三百隻海龜與鴨，一百五十根大火腿和牛舌，還有異國情調的三百五十顆鳳梨。可惜，新橋壽命不長，仍然承受不住繁忙的交通，碼頭開始陷入泰晤士河的軟泥中。一九六八年再次拆除，拆下的萬噸石頭賣給美國商人，倫敦城再造一座更堅固更實用的橋架，就是我們今日見到白天是單調的石墩橋，一到夜晚亮著紅紫霓虹燈的倫敦橋。

一對戀人站在倫敦橋上看著對面的塔橋（Tower Bridge of London），一邊唱著London

千年老橋顯得周邊建築更為高聳

bridge is falling down... 一邊開心照相。殊不知倫敦塔橋是一八九四年利用蒸汽機升降的雙塔橋。而他們腳下看似單調的石墩橋才是倫敦橋。但是，誰在意？唱得開心，只要橋不垮就好。在英國有個對皇室的委婉語，當國家宣布「倫敦橋垮下來」即是皇室老人家出事了！而對女王後事的安排，被稱為「倫敦橋行動」（Operation London Bridge）。

★ The George Inn
Address: The George Inn Yard, 77 Borough High Street, SE1 1NH
Tel: 020 7407 2056
Tube: London Bridge
greeneking-pubs.co.uk/pubs/greater-london/george-southwark

Pub 14

美國客尋根五月花號
The Mayflower

Redhra: mariner（水手）；hyth: haven（港口）。

Rotherhithe 是薩克遜人留給倫敦人的一個地名：水手港口。

每年十一月最後一週的星期四是感恩節。感恩節的由來，跟這家「五月花號」酒吧緊密相連。那是一個宗教移民出走的時代，英國人不過感恩節。

一六二〇年，一艘專門經營捕鯨和法國運酒貿易的貨船「五月花號」，船上載著船員水手和尋求新生活的移民。他們先到羅瑟希德（Rotherhithe）碼頭旁的教堂做完祈禱後，在當時的「木船酒吧」（也就是後來的「五月花號」酒吧）聚集，與家人乾了最後一杯，黑夜裡，帶著幾桶店家準備好的麥酒登上五月花貨船啟程。船行經南部普利茅斯港口，接了由荷蘭返回英國的清教徒，一起啟航，在海上航行六十六天後抵達新大陸，開始新生活。熬過第一個嚴冬，為感

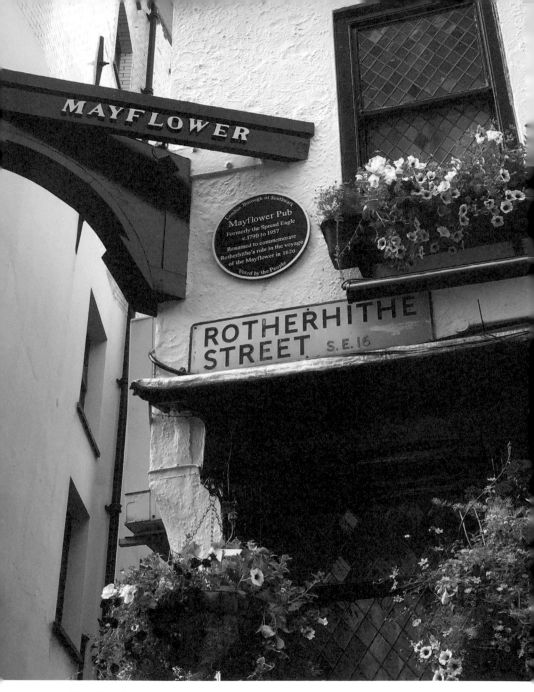

美國移民客的出航酒館

念上帝賜予平安與豐收，就以抵達的那日訂為感恩節。這批「朝聖先驅」（Pilgrim Fathers）的開墾者，原有二十三個家庭，到現在超過兩千八百萬美國人。五月花酒吧有一本後代子孫目錄（Mayflower Descendants），提供來客尋找他們的祖先，這也是為何大多美國客來倫敦必定來五月花號酒吧朝聖、尋根。

五月花號的瓊斯（Christopher Jones）船長，陪著移民者數月，隔年航行回到倫敦，半年後就過世了，葬在五月花號酒吧對面的聖瑪麗教堂，至今棺木仍找不著，一九二一年移民者後代協會為他豎立個現代石碑以資紀念。「五月花號」船身隨著船長過世也就在這個碼頭（Rotherhithe）拆解。利用「五月花號」船上部分木材修建後改名為「展翼大鵰與皇冠」（Spread Eagle & Crown）河上酒吧，二次大戰間受到德國閃電戰（Blitz）轟炸毀壞。一九五七年重建後「展翼大鵰」又改名為「五月花號」，直到現在，牢固建在岸邊的酒吧就好像一艘永遠停靠在泰晤士河畔的紀念碑。「五月花號」酒吧是英國唯一可以販售美國信件專用郵票的酒吧，可能是歷史和思鄉的因素吧？

在臨河陽台，喝杯英國人夏天消暑的 Pimm's 水果雞尾酒，沁涼舒爽。來到這酒吧，我總喜歡坐在酒吧陽台上，看著混濁的泰晤士河對岸，是另一個港口。夜晚的「五月花號」桌上燭影搖紅，給風吹得搖搖晃晃，對岸有艘行進的船，緩緩離開港口，是離開自己的家鄉與親人

嗎？望著對岸船上漸行漸遠的燈光，像是「五月花號」離鄉背井的故事投射到泰晤士河面上。

兩層樓的建築，樓上的餐廳夏日時倚著陽台而坐，可以欣賞泰晤士河的美景，冬天坐在酒吧裡看著窗外，吃著一盤綜合起司，喝著威士忌或是熱紅酒（mulled wine）再加根肉桂棒，很有在船上烤火取暖的 feel。

一樓吧台用船上木條區隔了兩個飲酒區，木梁上掛滿海上人家的船桅、酒杯、動物模型，還有女王陛下的照片。火爐木椿成為房屋主梁，四周寫著酒與人生的智慧話語，是早期碼頭修船工人或捆工對生活的無奈調侃。即使經過不同的店主經營，木牆上一張耶穌素描畫像依然照亮著「五月花號」上的美國老祖先們航程前的希望與夢想。

宛如阿里巴巴洞穴的製片廠

Sands Films

某年六月天的一個週末下午，我在五月花號喝了半品脫的香蒂（Shandy，檸檬汽水加啤酒），沿著泰晤士河南岸欣賞聖瑪麗教堂前瓊斯船長的紀念碑，走過一幢紅磚棗色鐵窗的房子，牆上有個藍色招牌，上面寫著一七八〇年建造的倉庫，一九七六年起由電影製作公司買下

這穀倉作為「圖片研究圖書館和金沙電影製片廠」。綠色雙門半掩，我沒敲門就進入，看見紅白格子桌布的咖啡桌，和無人看管的咖啡器材，很像電影中六〇年代的裝潢。一位金色長髮有鬍碴的管理人員尼爾（Neil）從另一道門走出來，問我要不要參觀。我難掩住心中獨自一人的害怕，但還是跟隨他，走入神祕的阿里巴巴洞穴。

尼爾津津樂道，他說他今天是來打工看門的，星期六不對外開放，因為我的闖入，他不得不讓我進來。這整間屋子的木製梁架，都是從廢棄的船隻拆卸下來組合而成。它的天花板用十八世紀船木支撐，橫梁與梁縫之間連結都用木釘有角度地無縫組合，這不像倉庫，活像一艘船，這種建材與設計有種讓人難以抗拒的吸引力。他熱情地從桌上拿起一本大相簿，解釋六〇年代金沙製作過的成名作品，我完全感受到他的熱忱與好心，打散了我原本對尼爾的畏懼而心感歉疚。六〇年代黑白照片檔案不合我的知識年齡，我只能搖頭微笑，瘦高的尼爾只好再拿出《波特小姐：彼得兔的誕生》（Miss Potter）的照片，和《哈利波特》劇照給我看，還有我熟悉的《瘋狂理髮師》。尼爾突然很驕傲地表示這些道具和服裝都是在樓上的服裝工作室製作出來的，並指指牆上一件手繡背心，旁邊紙條標示著電影《歌劇魅影》一九七〇年的戲服，接著還讓我看看旁邊二〇〇五年電影《伊莉莎白：輝煌年代》（Elizabeth: The Golden Age）的一條衣帶道具。

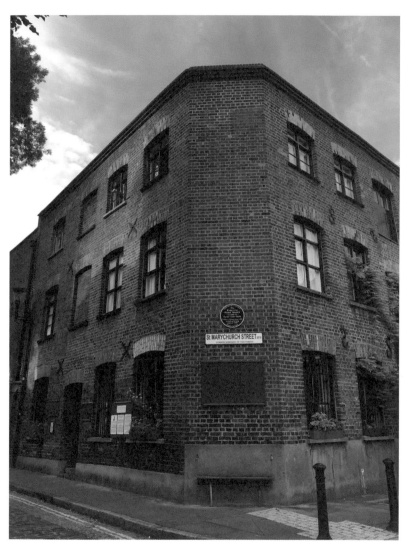

泰晤士河畔金沙電影製片廠外觀

這家六〇年代電影製片廠，還有自己的隔音舞台、布景工作室、剪裁室、藝術電影放映間和一個只供會員使用的小劇場，是自給自足的一條龍模式。製片廠也接受委託製作戲服，也有服裝道具出租服務，提供給電影公司或電視劇使用。「圖片研究圖書館」概念來自巴黎「裝飾藝術博物館」（Musée des Arts Décoratifs）的啟發。金沙電影公司在每週二經營一個非正式的電影俱樂部，放映影片，用來認識英國電影史。會員是免費的，俱樂部靠捐款來維持。

尼爾問我是否看得懂英文，隨手抽出架上檔案，裡面像剪貼簿一樣，按照主題排列的照片和文字紀錄，文字有用手寫的，也有用碳帶打字機打的。從報章雜誌到明信片，從大小海報到影印圖片，他們的目錄系統沒有專業索引和編排，只是簡單地用年代及英文字母排序，卻讓大眾包括兒童都可以容易使用。

此時天色已暗，尼爾說要上樓準備晚餐。關門前，他要我上網註冊成為他們的會員，每週二可以來欣賞金沙製作或拍攝的電影。我走出這棟外表看不出如此暗藏玄機的磚樓，望著遠處金絲雀碼頭的摩天大樓映射出的餘光，與腳下踩的狹窄磚巷裡的昏暗燈影，互成對比。

倫敦處處有驚奇，滿心期待下一個阿里巴巴藏寶穴的喜悅。

★ **The Mayflower**
 Address: 117 Rotherhithe Street, Rotherhithe, SE16 4NF
 Tel: 020 7237 4088
 Overground: Rotherhithe
 mayflowerpub.co.uk

★ **Sands Films**
 Address: 82 Saint Marychurch Street, Rotherhithe, SE16 4HZ
 Tel: 020 7231 2209
 Overground: Rotherhithe
 sandsfilms.co.uk

Pub 15

泰晤士河畔最老的酒吧：展望號
The Prospect of Whitby

一八〇〇年左右，一艘名叫「展望號」（Prospect）的載煤貨船在英格蘭東北部約克夏郡威特比（Whitby）海港出航，將煤運到倫敦泰晤士河口碼頭沃平（Wapping），煤需在這碼頭分裝到小船上再分送到倫敦城內。船上的水手及工人，和一些買賣的商人聚集在停船處的酒吧內喝酒，久而久之，大家把這家酒吧稱為「威特比展望號」。

「威特比展望號」的前身是一五二〇年的「鵜鶘酒館」（Pelican Tavern），名稱來自酒吧旁邊的鵜鶘階梯（Pelican Stairs）。因為酒館裡常聚集碼頭一帶的醉鬼、海盜、竊賊、走私客和一些無賴，所以又被叫做「惡魔酒館」（Devil's Tavern）。百年前處置罪犯的嚴刑峻法，就是將犯人吊在河邊絞刑台，犯人在潮水三次漲落下煎熬致死。擠在鵜鶘階梯觀看犯人處刑前，吊掛在繩索上全身抽搐，直至嚥下最後一口氣的那一刻，是貧窮居民平淡生活中最大的刺激。

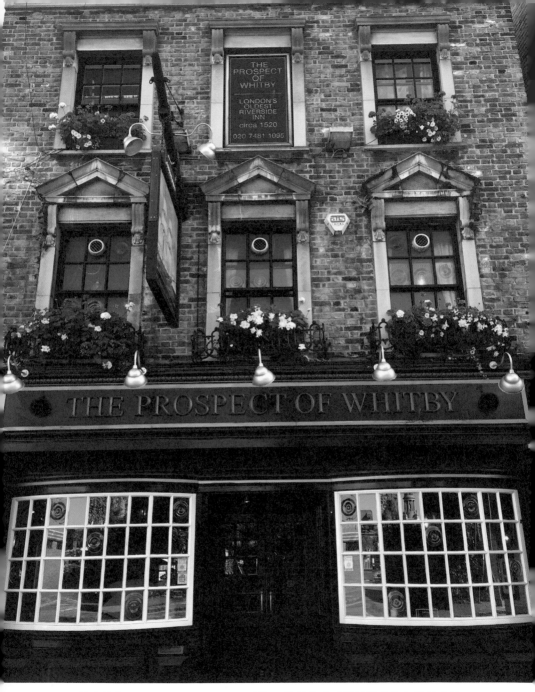

展望號外觀，一籃籃花草取代羅馬時期用葡萄葉或酵母乾燥花為招牌的傳統

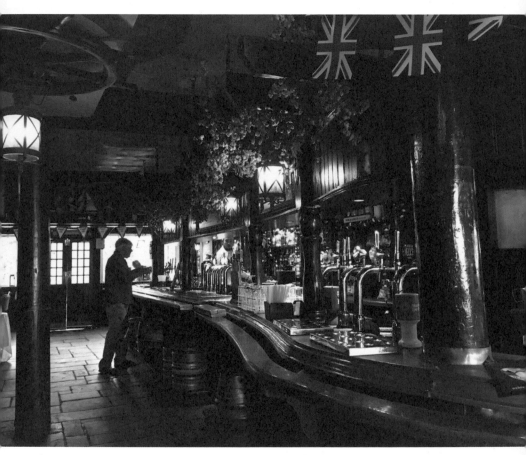

「展望號」擁有英國最長的鉛質吧台

Wapping 一字來自五世紀古英文，有潮濕與水的意思，延伸有巨大、腫脹之意，所以漫畫用腫脹無名屍體介紹 Wapping，也就不奇怪了！我一人踱行在狹窄的石頭路磚小徑上，腳底下仍有絲絲涼意，我不禁想起那些吊在桿上的浮腫屍體，直讓我不寒而慄。

十九世紀時，一把火將「鵜鶘酒館」燒了，酒家重新整頓，就用了充滿期待與希望的「威特比展望號」作為新酒吧的名稱。即使在今日，鵜鶘階梯依然存在，是 Wapping 大街通往泰晤士河的陽台上，可看見河水漲落的痕跡，退潮時走在河床上，也可以眺望東邊興起的金絲雀碼頭區（Canary Wharf）。

「威特比展望號」擁有英國最長的鉛質吧台，如船形弧度略彎的長吧台用船板上的木材做支架，一桶桶銀色耀眼的啤酒桶，讓這略顯陰暗的老酒館顯得亮麗起來。低矮橡木屋頂下，有乾燥啤酒花做成的裝飾；木板上用粉筆寫著炸魚薯條字樣；坐在臨河靠窗的木凳高椅上，除了可以看見漲潮時河水沖打著陽台，聽覺也很澎湃；從方格玻璃窗往外看，對岸紅磚碼頭改建的新型公寓和河堤，雖隔著泰晤士河，卻清晰映在眼前；褐色泥沙河面更像是搖晃的果凍；一艘艘遊船，往來不絕。

陽台上坐了幾位看夕陽的老人，靠窗這位側面輪廓極似畫像中的文豪狄更斯，直視河的對岸，好像在構思《孤雛淚》；另一桌的白髮老翁，看著遠方的船隻，像是在凝視著畫家透納

（J.M.W. Turner）畫筆下的《戰艦無畏號》（The Fighting Temeraire）；還有一位老頭兒低頭玩報紙上的猜字遊戲，看起來也像是傳記家山繆·皮普斯正在書寫「酒吧如同英國的心臟」——《皮普斯日記》（The Diary of Samuel Pepys）裡的句子。

中間的飲酒間應是擴建出去的，整間光影源自弧形木窗的夕陽餘光。約是下午五點，好一個下午茶時間，服務員卻送來一份大大的早餐放在長得像畫家透納的老先生桌前，他們低語幾聲，服務員隨後又送上一品脫的健力士黑啤。英式早點是多數英國人一天三餐吃不膩的菜色。

香腸、培根、牛奶加上起司炒蛋、烤蕃茄、蘑菇和那一大勺的茄汁焗豆（Baked Beans），外加一片塗上牛油的厚土司，再把奶茶換上這杯黑啤，老先生鄭重其事地將餐巾紙塞在脖子下，先來一口黑啤，才開始用餐，十足享受眼前的豐盛。

看著這幾位老者，瞬時之間，昔日「惡魔酒館」給天邊的彩霞反照得滿室金黃，「展望號」威特比」竟成了泰晤士河上的一幅古畫。

「威特比展望號」屬於格林王酒廠集團，也就是李嘉誠在英國投資的產業之一。在酒吧餐點中出現了慢烤五花肉，有了中國菜餚的影子。

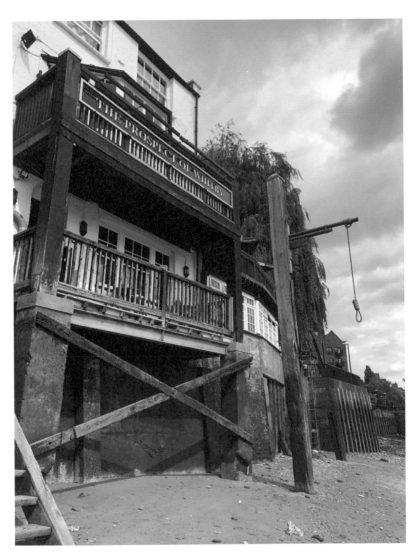

「威特比展望號」旁的吊刑台

老字號賣酒鋪
Berry Brothers & Rudd

市中心綠色公園（Green Park）兩側各有個皇宮，一個是白金漢宮（Buckingham Palace），另一個是外牆赭紅卻近乎黑色磚瓦的聖詹姆士宮（St. James's Palace）。聖詹姆士宮前街聚集上流社會俱樂部和紳士服飾用品專賣店，還有雪茄行、手杖禮帽店、量身訂做的鞋店，當然，少不了賣酒鋪。賣酒鋪地窖下藏有約計二十萬瓶酒，還有密道可直接通往聖詹姆士皇宮。皇家風流故事一籮筐，也藏在暗不見光的地窖裡。地窖最下層是亨利八世時改建皇宮遺留下來的一部分，十八世紀一度成為貴族們帶女性進宮風流前的女子藏身之處，或是跟女子一夜風流的地方。

賣酒鋪是家三百多年老店。走進這家酒鋪的感覺好像走進中藥鋪一般，放置酒的格子類似中式藥櫃，坐在辦公桌收銀台旁的經理如果有兩撇鬍子並戴上圓形眼鏡，就像是電視連續劇中打著算盤的老掌櫃。木質地板的響聲透露了它的年代，吊起的大秤成了老字號的傳家寶，依照不同酒種類型的三間藏酒間，以及具有專業知識的售酒員，都讓人賓至如歸又大開眼界。

早在一六九八年一位名叫 Bourne 的寡婦，在聖詹姆士皇宮附近開了一家雜貨店。因為當

「白瑞兄弟與魯德」鎮店之寶 —— 大秤

時主要飲料為茶及咖啡，這位太太也兼賣咖啡豆。她買了一個很大的秤作為咖啡量器，過世之後，生意交給女兒及女婿。一七六五年後，他們開始做紅白葡萄酒和琴酒的生意，延續到今日。以賣酒為主之後，那大型秤無用武之地，為了噱頭，將它拿來秤客人的重量。許多名人來店裡買酒之外，還會順道秤秤體重，那些記錄客人體重的簿子，用皮革裝訂成冊，一直存放在酒鋪裡。根據店家的記載，秤過重的名人近三萬人，其中包括愛喝威士忌酒的邱吉爾，還有電影《王者之聲》的口吃國王喬治六世（現任女王伊莉莎白二世的父親）和浪漫詩人拜倫等等。

走出酒鋪往右轉，穿過一條十六世紀的窄巷「Pickering Place」，窄巷兩側掛著百年斑駁木板門窗作為巷子的牆板，在底處是號稱英國最小的廣場「Pickering Square」。「Pickering」是寡婦Bourne女婿的名字，他經營酒鋪時，以自己的名字命名，在店鋪後建造一個鬥熊賭博場。廣場柱子上掛著一個銅牌，寫道這小小廣場四周建築曾是一八四六年併入美國前獨立的德克薩斯共和國駐派英國的公使辦公室（一八四二－一八四五）。

三百年歷史的家族企業「白瑞兄弟與魯德」（Berry Bros. & Rudd），一代比一代更會經營，目前除了賣酒之外，酒窖已改為高級餐廳及一間品酒學校，也提供專業藏酒服務。酒類進出口除了到歐美，更擴展至亞洲，它也是全世界第一家利用網路直銷的酒商。

酒鋪的顧客從一般上班族到貴族都有。專業售酒員詳細介紹酒種同時，非常得意地告訴我說：「連女王和查理王子都是我們的老主顧哩！」讓我最感驚訝的是價錢平易近人，CP值高。我接受售酒員的推薦，一口氣買了六瓶法國紅白葡萄酒，共計台幣四千。因為超過一百英鎊金額，只要地址是倫敦市地鐵二區之內，免費送貨到府。收穫豐富，開心至極！

★ **Prospect of Whitby**
　Address: 57 Wapping Wall, St. Katharine's & Wapping, E1W 3SH
　Tel: 020 7481 1096
　Tube: Wapping
　greeneking-pubs.co.uk

★ **Berry Brothers & Rudd**
　Address: 3 St. James's Street, SW1A 1EG
　Tel: 0800 280 2440
　Tube: Green Park
　bbr.com

Pub 16

到漁夫酒吧看吊刑之舞
Town of Ramsgate

「快搶個好位置來看精彩的吊刑舞呦！」一位喝醉的魚販在河口旁的階梯邊大喊著。這可能是三百年前在泰晤士河畔的小老百姓最勁爆的娛樂。

從前英文裡特別的用語 Hanging Dance，用來形容吊死者斷氣前的掙扎，雖是殘忍，但算貼切。關在囚車的刑犯由監獄大牢開始，先遊街示眾，經過倫敦橋，繞過倫敦塔，運到沃平絞台，這是「英國古代」走私販吊刑前固定的路線。行刑前，先讓犯人在刑場旁喝一杯「告別酒」，民眾擠到岸旁或划船停靠在刑台附近，挑選一個視野最佳的位置，有些看得見刑場的酒吧甚至賣票提供最佳角度。一八三六年最後一場吊刑之後，老百姓再也看不到這種刺激的舞蹈了。我在泰晤士河南岸一家名叫「倫姆斯蓋特小鎮」（Town of Ramsgate）的酒吧牆上看到了這椿事件的海報。

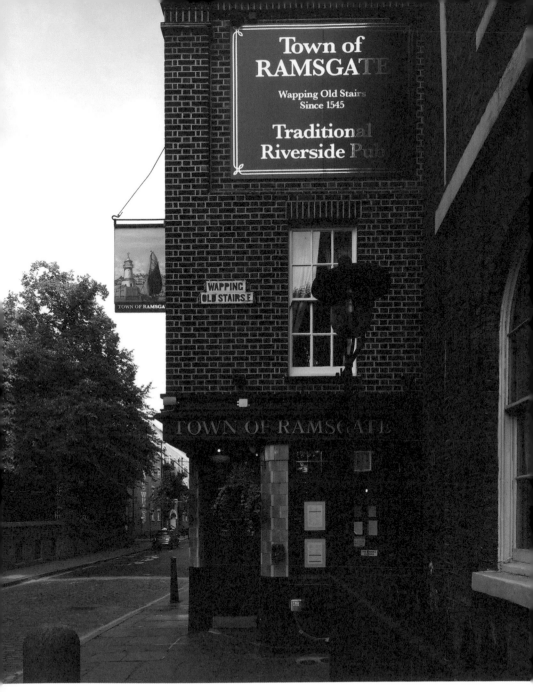

「倫姆斯蓋特小鎮」酒吧／盧德真攝

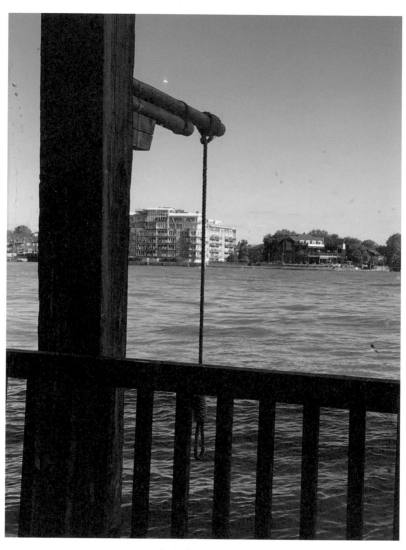

泰晤士河吊刑台，雖是噱頭，但也是歷史標記

週日，英籍老友黛比（Debby）約我一起漫步泰晤士河道，經過這河邊酒吧，她提議午餐來嚐嚐英國傳統的「週日燒烤」（Sunday Roast）。傳統的英國人在週日教堂聚會後，多會有場家庭聚餐。教堂附近的酒吧為應付大量的客人，乾脆就燒烤牛羊、豬排或烤雞，每個盤子裡配上烤好的酥皮麵糰（Yorkshire Pudding），淋上醬汁，再將煮熟的紅蘿蔔、包心菜、花椰菜當作配菜，當然少不了焦黃的炸薯條或薯泥或一顆烤馬鈴薯，是一份扎實量又大的午餐。配上杯啤酒，一家人說說聊聊，其樂融融。就在大夥正酒酣耳熱之際，我瞄到一張介紹這家酒吧的海報，除了告訴我酒吧及周邊的歷史，也讓我明白了 Hanging Dance 的由來。海報上講述，一五三三年這家老酒吧原名為「紅牛酒館」（Red Cow Tavern），一七五八年改為「丹麥王子」（Prince of Denmark），不知是否與十八世紀許多丹麥水手到此有關係。一八一一年重新命名為「倫姆斯蓋特小鎮」，持續至今。

酒吧名字來自英國東南部漁港城鎮「倫姆斯蓋特」（Ramsgate），離倫敦車程約兩小時。漁業發達時，Ramsgate 的漁夫沿著泰晤士河灣進入倫敦城賣漁獲，為了逃避比林斯蓋特魚市場（Billingsgate Fish Market）高昂的稅金及泊船費，就停靠在離酒吧不遠的沃平（Wapping）碼頭，再用小船運漁獲。由於碼頭旁的酒客多半來自 Ramsgate，每當到了碼頭酒吧總會思念老家漁港的酒吧，漁夫們乾脆製作一個與家鄉酒吧一樣的招牌帶來了倫敦，掛在這酒吧的入口處。

今日漁夫已去，招牌仍在。

列為國家二級古蹟的「倫姆斯蓋特小鎮」酒館，整個建築體像一艘三層樓高的狹長漁船。雕花玻璃，原木屋頂，梁柱是利用船艙木樁。酒吧有個露天花園廣場，春夏秋冬日出或夕陽西下時分都是欣賞河景的最佳地點。

酒館右邊是條狹小巷子「Wapping Old Stairs」，巷子是早期水手走私酒類的祕密路徑，酒吧下層則暗藏密道，可直達倫敦塔。許多政治犯押解進出都從這密道往返倫敦塔大牢，也是英國遭送政治犯及罪犯到澳洲的登船口的隱密步道。一九六〇年酒吧改建，地道作為倉庫，牢犯送到澳洲再也不是祕密了。

有一則故事也印在海報上。一七〇一年一位海盜船長威廉基德（William Kidds）因掠奪東印度公司商船貨物，遭船員告發而送上絞刑台處決。行刑前小老百姓爭先恐後擠在不到一公尺寬的小巷內，就想搶到一個最佳位置，目睹一場好戲。威廉船長絞刑後，全身塗滿瀝青懸吊在岸邊示眾兩年。在「倫姆斯蓋特小鎮」酒館附近，一九八〇年開了一家以基德船長為噱頭的酒吧「Captain Kidds」，酒吧利用舊有庫房仿製吊刑台掛在入口高處，當作一個別出心裁的還原歷史的招牌。

今天的泰晤士河畔高樓林立，舊有的倉庫也改建為摩登公寓和辦公大樓，泰晤士河昔日景

觀，也只能從河畔的老酒吧去找回往日的懷古幽情。感謝這些酒吧的存在，讓我這異鄉人也能在週日吃傳統燒烤之餘，感受到搖盪在風中吊索後面的故事。面對生生不息、川流不止的泰晤士河，映照著如電影中押解的刑犯、漁夫的喧鬧聲、走私的船長，這頓「週日燒烤」吃得有些沉重。

藏在河底的商圈──布魯諾博物館
The Brunel Museum

你能想像百年前在倫敦河底有個商圈嗎？

原本是想要解決泰晤士河面上擁擠的交通，設計一條讓載貨馬車可以在河底來回通行的隧道計畫，但經費龐大，最後破產收工，改為河底商圈。為了追回成本，開發商販售門票開放民眾參觀，最後，還是被鐵路取代成為倫敦地下鐵通道，商圈就此結束。地鐵站 Rotherhithe 到 Wapping 只要一分鐘車程，就可以穿過這海底商圈。

從倫敦東南邊 Rotherhithe 地鐵站出來，左轉直行約一分鐘，高聳煙囪前有一個生鏽的引擎是地標，廠房牆上畫有馬蹄形十二宮格的工人挖掘的圖樣，這間兩百年前老舊的抽水引擎機

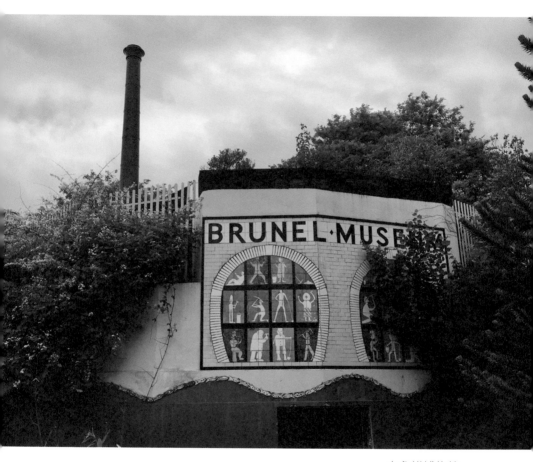

布魯諾博物館

房，以海底隧道工程先驅者 Sir. Marc Isambard Brunel 命名「布魯諾博物館」，主題圍繞「泰晤士隧道」（The Thames Tunnel）。

經過政府及基金會贊助，按照原有的結構，加上完整的隧道開鑿過程並有詳細圖文解說和模型輔助，成為世界首座隧道博物館。這個博物館不僅有布魯諾個人生平介紹及創作理念，也對倫敦河底交通做了很詳盡的說明，並有倫敦地鐵最老的結構圖。

布魯諾原是法國機械工程師，法國大革命時到了紐約，一七九九年移居英國，希望利用工業革命的時機施展他對工程結構的抱負。十九世紀前期倫敦已是世界金融中心，也是世界第一大商城。東西橫向的泰晤士河帶進海外的貨物，為使南北內陸的貨物流暢，在泰晤士河河底築隧道，是當時解決泰晤士雙邊碼頭區繁忙的方法之一。布魯諾在一八二五至一八四三年利用鑽挖式機械開鑿河床，鑽挖機如大刀向河底鑽鑿，然後利用十二塊並排鐵板分成三層，共為三十六個工作室，機械一邊往前挖，一邊用人力來刨土，再一組人燒磚築牆，以建立這個理想隧道。

布魯諾最後因為經費超支，工程宣告破產，他本人也因為河底淤積汙水導致感染而生病。

他的兒子（Isambard Kingdom Brunel）繼續隧道挖掘工程，工程停停擺擺，歷時十八年完工。

原本用意是讓載貨馬車雙向行駛，因為經費大量超支，乾脆裝上了照明燈，河的兩岸加了旋轉

樓梯，利用拱形迴廊來美化通道，又加上商店，成了行人穿越的河底商圈，當時還被譽為世界八大奇景之一。參觀倫敦河底隧道奇景，成為十九世紀時最前衛旅遊景點。步道完工時，為了減少人們對於河底滲水的憂慮，甚至勞駕維多利亞女王及夫婿亞伯特親王開幕，以增加人民對於這文明與工業結合的信心。數年後，當這股旅遊熱情逐漸消退，隧道淪為攤販、走私客、娼妓、遊民、宵小聚集作惡的溫床，最終淪為廢墟，直到一八六五年鐵路局收購，四年後通行火車。

　　地鐵車廂如巨龍般在古老通道中滑行，瞬間駛進二級古蹟隧道中，但是這段歷史早已為人們遺忘。期待二〇二三年即將重新開幕的布魯諾博物館，讓我們認識更多深埋河底的故事。

★ **Town of Ramsgate**
Address: 62 Wapping High Street, E1W 2PN
Tel: 020 7481 8000
Overground: Wapping
townoframsgate.pub

★ **The Brunel Museum**
Address: Railway Avenue, Rotherhithe, SE16 4LF
Tel: 020 7231 3840
Overground: Rotherhithe / Wapping
brunel-museum.org.uk

第五巡
北倫敦區

倫敦真正的大酒窟是北倫敦。文人聚集北邊山丘，愛爾蘭移民客將山泉蒸餾出上等好酒水，配上小提琴、手鼓和哨笛，連在不遠處的國王十字車站的哈利波特和千年羅馬女戰士都在瘋狂舞動。

宮殿般的酒吧
George's Bar

凡是經過聖潘克拉斯（St. Pancras）火車站的過客，目光都會被這幢美侖美奐的建築吸引。在倫敦市中心林立的新舊大樓中，它像是一座老宮殿，挺立在城市之中，讓人找回美感的觸動。壯麗的建築，為上下兩體，上面是五星飯店，底下有通往英國中部及通往巴黎、比利時等歐洲大都市的歐之星火車站。

原名為米德蘭大旅館（Midland Grand Hotel），在一八七三年興建完成，結合一八六八年聖潘克拉斯火車站，為英國第一座旅館與車站共構的建築。旅館是建築大師喬治·吉爾伯·史考特（George Gilbert Scott）的傑作，史考特享有盛名，約八百多件作品遍及英國，最著名的包括亞伯特紀念碑、格拉斯哥大學等等。史考特建築特色代表了英國維多利亞時期的壯碩雄偉，又不失宮殿般的富麗和教堂般的聖潔。

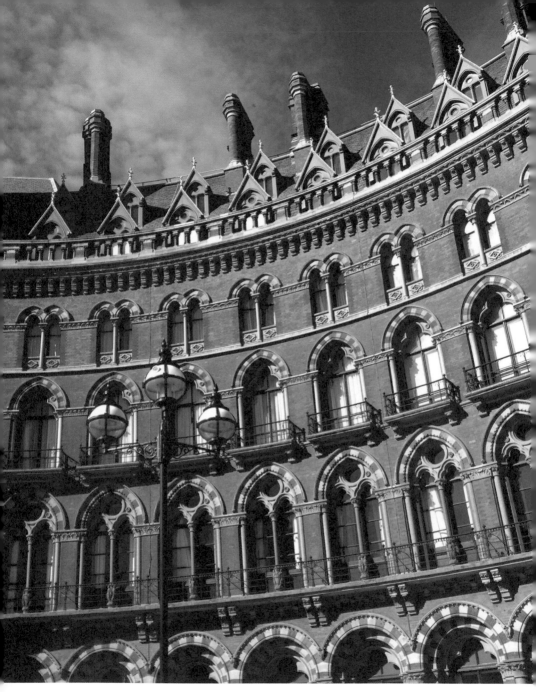

與歐洲之星共構的倫敦聖潘克拉斯萬麗酒店 St. Pancras Renaissance Hotel

火車站頭等艙候車室改成的酒吧間，提供旅客一個歇腳處

十八世紀晚期，蒸汽機的發明帶動了火車工業的興起，除了載運貨物之外，也帶動上流社會人士旅遊的風氣，產生第一代「旅遊達人」。當「Midland Grand Hotel」成為歐洲大型車站旅館的門面，許多上流社會人士喜歡在此聚會、聊天炫富，他們通常不是住宿一兩天，可能是數週。大旅館與鐵路共構對於英國人而言，其意義除了展現工業的圓熟和成就，更展示有錢人的尊貴。米德蘭大旅館就是那時代的產物，連結火車站共創許多「第一」：最早有抽水馬桶、最早有載貨電梯、歐洲第一家准許女性在公共場所抽菸的旅館，和英國第一家有旋轉大門及花式樓梯的旅館，是當時全球最大的火車站旅館之一。米德蘭大旅館在二次大戰後逐漸落沒，曾做過官兵醫院，也做過英國鐵路總部，後因經費不足，年久失修，荒廢多年，曾出租給人拍電影、廣告來維持基本營運。千禧年時，集團投資重新開張，二〇一一年更名為「聖潘克拉斯萬麗酒店」（St. Pancras Renaissance London Hotel）。整棟滿是雕梁紅磚加上金線條紋的哥德花窗，煞是耀眼，兩百四十四間客房加上屋頂六十八間黃金套房，再顯光芒。

五星飯店裡有一間鮮為人知的琴酒酒吧，酒吧像是六〇年代圖片裡的仕女那樣優雅而不經心地散發魅力，這個酒吧算是我個人偏愛的寶貝。

這琴酒酒吧位在龐大的旅館一角，大理石拱形門入口，很多過路人都以為是大旅館的邊門。其實，這裡原是米德蘭大旅館連結火車站的頭等艙候車室。「頭等艙」保留原有的沙發座

椅，坐在這裡，可看到老式的廚房改為開放式調酒間。透過階梯，可通往車站的穿堂。

這高貴而不貴的酒吧，由英國電視名廚用建築師「喬治‧吉爾伯‧史考特」之名開了家雞尾酒酒吧，每個月推出特別「配方」，如以黑李子琴酒（Sloe Gin）為基底加上有點麝香葡萄味的接骨木花（Elderflower），點幾滴紅扶桑（Hibiscus），再加上自家農場出品的蜂蜜，創意的雞尾酒，口感純淨。

坐在高雅深綠沙發上，已看不見戴著禮帽、打著領結、手拿長杖的紳士，也看不到穿著蓬裙，頭戴羽毛帽的貴婦，抬頭只見屋頂四周是繽紛如花的圖案。一串串如鐘聲倒掛的大小掛鐘；窗外鑲金邊哥德鐘塔在夕陽照射下，隨時間移動，金條般的紅磚由鮮紅變為暗沉；帥哥美女頂級服務的調酒，配上青橄欖和附送的爆米花，這豈是區區幾英鎊能買到的享樂！

眼前酒保是個留小鬍子的年輕帥哥，考究的服裝，燙出線條的白襯衫搭上格子背心，打個花領結，黑色牛仔褲，卷髮上戴個小皮帽，頗有風範。看著他的專業態度和打扮，腦子裡想起《教父》（The Godfather）中的音樂，和《大亨小傳》（The Great Gatsby）中的畫面。雖然只有我一位客人，他還是敬業地在吧台裡切檸檬、擠檸檬汁，不時望我靦腆微笑，讓我受寵若驚。

我獨自享受這寧靜的美好。

首位英國女醫的博物館
Elizabeth Garrett Anderson Gallery

倫敦長榮公司旁，有一棟紅磚建築，早期是醫院，目前是英國公共事務局（UNISON），一樓有一個不受人注意的伊麗莎白・加勒特・安德森畫廊（Elizabeth Garrett Anderson Gallery）。伊麗莎白是英國第一位女醫師及女性主義先驅。地方政府努力把這幢曾是她創立的婦幼醫院的建築保留下來，免費讓大家參觀。

主要的展場就是以往婦幼醫院的研究室。資料豐富的投影及照片，只需花上短時間，就能認識這位女醫師一生的三個角色：醫師、母親和女性主義者。其中介紹安德森的父母對孩子自由思想的啟迪與鼓勵子女從醫，以及她勤奮努力自我學習和日後到法國習醫的過程，還有她先生對她從事女權運動的支持，讓我印象深刻。

伊麗莎白出生在倫敦東區的白教堂一帶（Whitechapel），父親是位富有的當鋪商，對子女教育極為重視。在父親的支持下，一八六六年安德森開辦女性簡易診所（Dispensary）。一八七〇年進入東倫敦醫院任客座醫療技師，此時認識從商的先生，他們在一八七一年結婚，育有三名兒女。幸得先生及父親的支持，安德森先自學法文，到巴黎大學繼續研讀。法國允許

女性從醫，她成為法國第一位擁有醫師資格的女性，然而還是未能得到英國醫學會的承認。

十九世紀時，英國社會不容女性從醫，安德森對醫學雖有興趣，但只能唸護理學校，想要當醫師的念頭遭許多同儕議論。她二十九歲時以高分考進醫學系，英國從此更改醫學體制，容許女性選讀醫科，但只限於從事醫療技師工作。她一氣之下，自家出資，開辦一家醫院New Hospital專門接收婦幼病患，雖名為醫院，規模仍是診所。她還請來英裔美籍女醫師Elizabeth Blackwell駐診，醫院所有職員及護理人員皆為女性。

經過安德森的努力爭取積極表現，一八七六年英國終於同意核發女性醫師執照，她成為英國第一位官方承認的女醫師，並創辦第一家為女性開設的教學醫院。一八八三年，她受任命為女性醫學院院長。

一九○二年，安德森退休，移居英國東部（Suffolk），一九○八年獲推舉為當地市長，也是英國史上第一位女性市長。她晚年鼓吹女性投票權，並支持女性從政。她的女兒繼承衣缽，也成為二十世紀知名女權運動者。一九二○年，英國國會第一次允許三十歲以上婦女行使投票權。一九二八年，男女平權，二十一歲以上國民均可行使投票權。一九一七年Elizabeth Garrett Anderson逝世，享壽八十一歲。

規模不大的倫敦唯一女醫博物館，座落在英國長榮大樓旁

★ **George's Bar**
　　Address: St. Pancras Hotel, Euston Road, NW1 2AR
　　Tel: 020 7278 3888
　　Tube: St. Pancras / King's Cross
　　reservations@thegilbertscott.com

★ **Elizabeth Garrett Anderson Gallery**
　　Address: 130 Euston Road, NW1 2AY
　　Tel: 0800 085 7857
　　Tube: Euston
　　egaforwomen.org.uk

Pub 18

老靈魂酒吧
The Old Eagle

四月最後一天，倫敦天氣乍暖還寒，下午氣溫由早上攝氏二十度突然降到十四度，微微下著小雨。街上人少，收了傘，躲進溫暖的「老靈魂」酒吧。酒吧名字叫老鷹，老邁的老鷹（The Old Eagle），我卻稱它為「老靈魂」。

「老靈魂」是家愛爾蘭酒吧，與老闆閒聊之際知道它已存在一百五十年，入口地面的馬賽克磁磚拼出「The Old Eagle」字樣保留了歷史感。欣賞愛爾蘭人的個性，大口吃飯，大口喝酒，大聲唱歌，用力踏地跳舞，性格裡卻有種莫名的孤獨，大概是海上小島歷史包袱吧。在旁看著他們喝酒、看報、閱讀、聊天、跟狗聊天，甚至發呆，從他們眼神中透露出一絲悲情，悲情中又有樂天知命的生活觀。洞察人生，人生釋懷，老而不朽的魂魄。

門口窗戶邊上放著一本厚重的大書，書上寫著「我喝故我在」（I drink, therefore I am.）。千

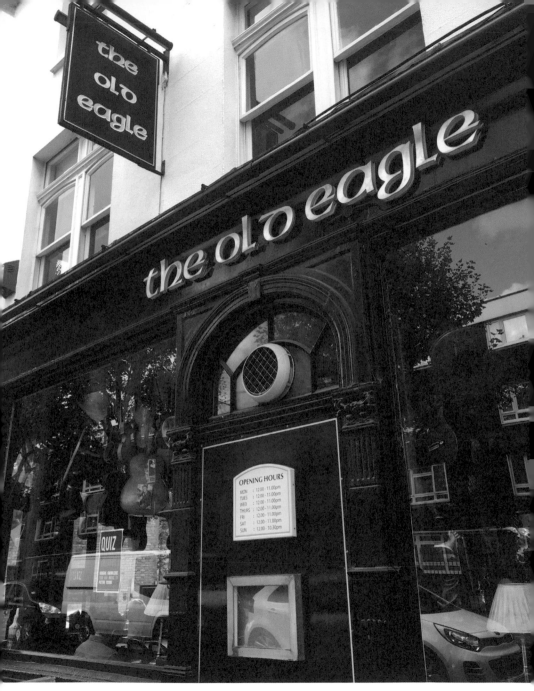

愛爾蘭風格的老雕酒吧

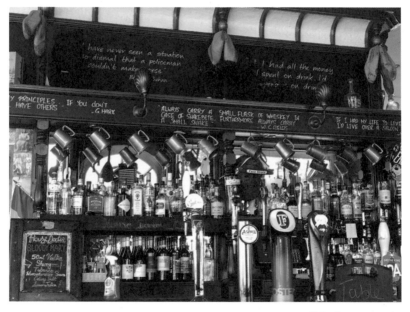

「老雕酒吧」內部

禧年時由愛爾蘭籍James接手。吧台成ㄇ字型，酒吧分為三區塊，吧台旁邊有隻趴在地上的沙皮狗Sally，已經十四歲；手繪彩色玻璃屋頂下的沙發上又睡著一隻大花貓，比狗還老，James說，牠們才是店裡的真正老闆。牆上掛滿吉他、提琴、大鼓小鼓。屋梁下吊著一雙雙的木製鞋模，James說是他鞋匠姊夫做鞋子的鞋模，一雙鞋代表一個人，看來老靈魂應永不寂寞。廚房轉角的牆上貼著保羅紐曼、勞萊與哈台、邱吉爾、喬艾斯，還有這區的音樂才女「肯頓皇后」（Camden Queen）艾美・懷絲的照片。另一面牆則是掛滿人像油畫，林布蘭特和貝多芬也在其中！雜亂中帶有平實的藝術美感。

每週有都不定時現場音樂表演，James堅持只上檔愛爾蘭節目，有時是歌謠，有時是小提琴獨奏，甚至有口風琴和風笛表演，賓客同歡。客人也多半是當地愛爾蘭人，彼此熟識如一家人，歡樂的熱度帶來思鄉的懷念，演唱的愛爾蘭人如是，我也如是。

酒的種類多以英國本地的拉霸啤酒為主，當然少不了愛爾蘭之寶健力士、史密斯威克（Smithwick's）。一九六〇年代大批愛爾蘭人移入英國，帶來了愛爾蘭酒吧風潮和多種酒類。在肯頓區（Camden Town）內有不下十家愛爾蘭酒吧，多家已被連鎖大酒廠買下經營權，而這家卻如王者之雕，英姿翱翔，獨立棲息在這安靜巷內。

酒吧菜單以泰國菜為主，由英國廚子做的泰國菜，嚐過之後，我還是別讓口中濃郁的酒香

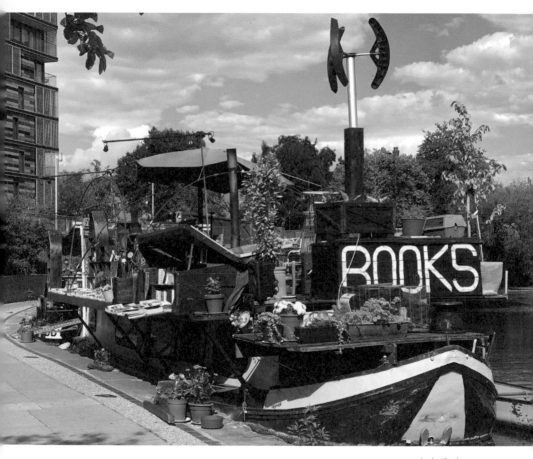

水上書店

給咖哩香辣味取代才好。

入夜之後，我離開酒吧，回頭一望，整棟建築像是會發光的大燈，照亮這條安靜小道，原來它是個有生命的「老靈魂」。我想起張曉風《釀酒的理由》裡的詩：「用盡一生的時間，醞釀自己的濃度，只為等待剎那的浸注。」

水上書店
Word on the Water

用白色油漆手寫的大寫字母「BOOKS」，印在一個大木箱上，高高掛在一艘木船的船頭邊；木箱上方架了排煙管，又再架了個隨風轉動的發電風車；一對喇叭藏在船頂盆栽堆裡；帆布拉起的遮陽棚下是個露天樂台；樂台旁邊又塞了幾個鳥籠和板凳與幾盆樹，十五公尺長的船板上，無一空隙；船上幾扇窗戶上全都撐起了木頭支架和木板，是一層又一層的書架。進了船艙，走在船底厚實的甲板，穩重踏實；舒適的皮沙發旁一列列書櫃上，陳列有兒童書、小說、詩選、宗教史、偵探小說；凡是有空間的地方都擺上看似古董的舊貨；牆板上掛有藝術感的貝克特、維吉尼亞・吳爾芙、傑克・倫敦的照片；底層船艙，圈上了鐵絲網，裡面養著一隻掉

了毛的小禿鷹。

一名流浪漢、一位社工，帶著一隻老狗和一隻小鷹，在倫敦運河上開了水上書店。

這是一艘一九二○年荷蘭製造的運煤木船，停泊在麗津運河（Regent's Canal）穀倉廣場（Granary Square）河段上。從二○一一年起，一位社工向自己酗酒的母親借了錢，和一名白天沿著運河乞討的流浪漢，開始共同經營這家河上書店。好聽的抒情音樂從每天中午不停地播放到晚上七點。下雨天不營業時，它就像是一艘停靠在運河上的船上人家。

按照運河規定，河上船隻必須每兩週要轉處停錨，對這艘滿載書籍的木船是件麻煩的事，也讓常客在十四公里的運河上很不容易找到他們，但申請定點停泊就得付上一筆不低的長期停泊費，這些問題對於志工和流浪漢而言，實在為難。在支持者和幾位作家在網路上集合眾人請願後，運河管理局也順勢配合這附近的河岸開發計畫，特別批准給予水上書店一個永久停泊點。當停泊問題解決後，有一天一位客人借用船上廁所，按錯沖水口，船進水而下沉，毀掉大部分書籍與家具。好心的讀者在網路上再次發布救援訊息，引起更多有心人的捐款和捐獻書籍，大家共襄盛舉，讓水上書店的風車繼續旋轉發電。

水上書店有了固定的家，冬天時，無煙煤的爐子為船艙裡的客人們提供一個舒適的看書窩；夏天，木船不定期舉辦各種音樂表演，有爵士樂，也有詩歌朗讀會，甲板上也會有熱情舞

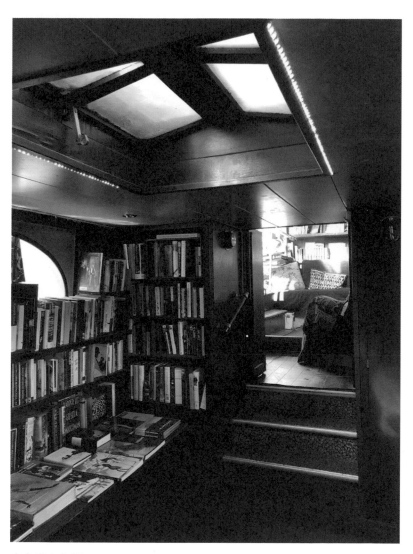

水上書店內部

蹈。除了看書買書的人駐足之外，這裡偶有流浪漢聚集，他們到這裡不酗酒，也不吵鬧，只是聚在一起閒聊，或是聽音樂、唱歌，很有教養地坐在不擋路的邊上看書或發呆、抽菸屁股。

我在「老雕之家」喝了杯「倫敦光榮」（London Glory）後，信步到肯頓大街上，右轉入Regent's Canal Towpath，走下階梯，開始一小時的運河步行之旅。沿著河邊步道往左行，只見數艘船上人家和清幽河道兩旁的柳樹，步道上行人悠閒散步和自行車來回從身邊騎過，新建的玻璃帷幕公寓和辦公樓夾雜河岸紅磚建築間，這是現代倫敦運河樣貌。

倫敦人喜愛的麗津運河，全長約十四公里，河面狹窄，主要行駛窄船（Narrowboat），由東邊的碼頭區（Limehouse）到西邊的小威尼斯（Little Venice），岸邊開闢為人行步道。河深只有一．五公尺，窄船以五英里時速緩慢進行，有鵝和野鴨浮游，還有一對男童正在釣這裡特有的肯頓鯉魚（Camden Carp）。在此時刻，又見到了水上書店向我飄來，依稀記得船主名叫強（Jon）。我大膽上前問候，流浪漢老闆強當然不認識我了，但他劈頭一句就說：「我們剛重新開張，船沉了半年多……」問起他那隻像是小花豹的貓咪，他體會到我的善意……「船沉了，我又回到街上討乞，貓咪跟著我不方便就送人了，現在我養隻小鷹。」登上他重新裝置後的木船，覺得比原來的還來得舒適，坐在紅皮老舊沙發上，依偎在二手舊貨燈罩下，再次享受船上的溫馨。有兩顆玉米門牙的流浪漢老闆強，一邊喝茶，一邊開心地告訴我說，疫情爆發前的聖

誕帶女兒完成大夢——到紐約時代廣場倒數計時！

天色已暗，與強揮手道別，船尾上出現一個綠底白字招牌 word on the water，真如水中說不盡的潺潺細語。

★ **The Old Eagle**
Address: 251 Royal College Street., NW1 9LU
Tel: 020 7482 6021
Tube: Camden Town
Train: Camden Road
oldeaglepub.co.uk

★ **Word on the Water**
Address: York Way, Granary Square, N1C 4LW
Tel: 0797 688 6982
Tube: King's Cross
wordonthewater.co.uk

車站裡的包裹間
Parcel Yard

倫敦國王十字車站（King's Cross）前大馬路上，一路走來，酒吧數間，在火車站內卻有一家獨特的酒吧，不僅裝潢有格調，酒類也多。我一進酒吧，白色的屋頂、銀色的通風管、紅色的暖氣管線和藍色的水管，乍看之下，沒有經過「特別處理」的裝潢，完全和台灣人的「裝潢信仰」背道而馳。在我們概念裡認為是未處理的管線，可能是施工不良，或尚未完工，而地球另一邊的島國首都裡的重要火車站，卻將郵件包裹儲藏間改建為一個能讓過客耳目一新的酒吧和餐廳，讓建材露出表面加上創意成為今日創新的「包裹間」酒吧（Parcel Yard）。東西方審美觀念差異實在很大。

火車站裡的「包裹間」，利用車站裡廢棄的地板改成了酒吧的木條牆壁、不成套的沙發組，加上老式木頭折椅、衣帽間的掛衣架、行李磅秤台、包裹信箱架、貨物箱，全部老物出

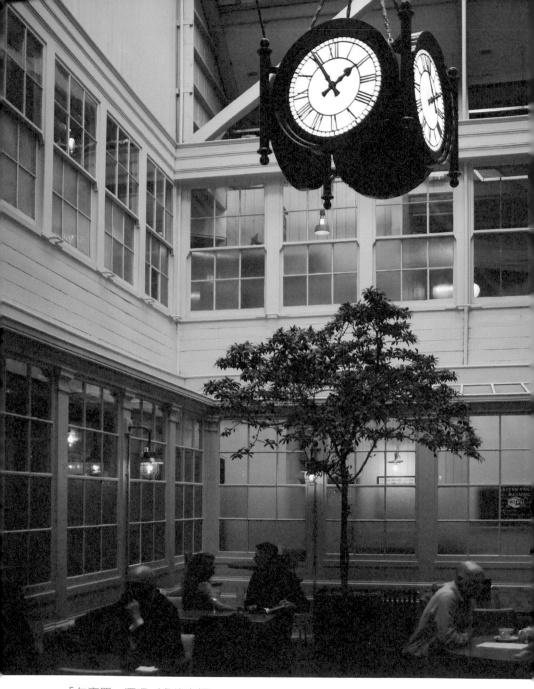

「包裹間」酒吧／盧德真攝

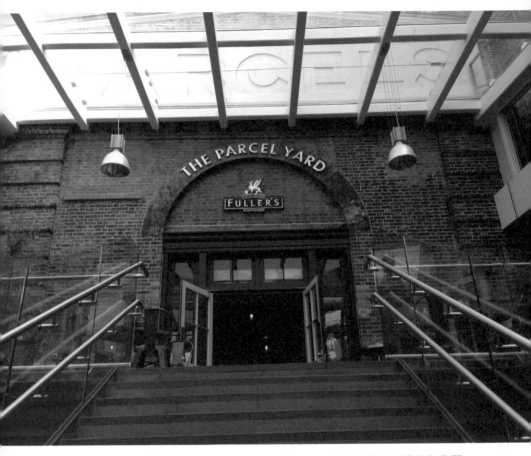

位在火車站二樓的包裹間

籠。甚至廁所，還保留維多利亞時期的雕花手拉式沖水箱馬桶，瓷質馬桶邊緣印有朵朵薔薇，小花旁有一九二○年字樣。這些老物品都成了裝潢上的無價之寶，連大喇叭留聲機裡滑溜出來的音樂，都可感覺出是老年代幽幽離別的調子。

「包裹間」是國王十字車站內早期西北鐵路專門寄放郵件包裹的倉庫。兩層高頂建築在二○一二年車站整建計畫中給保存下來。向來以保護古蹟著稱的富樂啤酒廠（Fuller's）承租並以現代設計裝潢，加上傳統特色，讓旅客在等車的過程中有個歇腳處。除了提供本身酒廠酒類，還常推出其他酒廠客座酒「Guest Beer」，有新鮮拉霸式和多種各國精釀啤酒（craft beer），是包裹間酒類的特色。

包裹間在第九月台旁邊的二樓，入內後再分兩層樓兩類餐廳。樓上樓下處處皆以車站氛圍為基準，卻沒有重複感。一樓有陽光充足的中庭座位區及數間獨立私人用餐包廂。菜色除了炸魚薯條、牛肉內臟派、香腸薯泥之外，還有週日的「週日燒烤」（Sunday Roast），雖是傳統菜餚，卻足以讓旅客大快朵頤。樓上則是創意菜餚餐廳，氣氛講究，菜色多以地中海菜系為主，其中燉豬頸肉，香甜的醬汁加上馬鈴薯配上一顆白酒烤梨陪襯，讓我一掃對英國豬肉帶腥味的印象，甜點是甜而不膩的熱烤蘋果派 Apple Crumble。

我坐在酒吧的角落，看著窗外高樓興起，提著行李箱走進的旅客，想著，人生下一站。

哈利波特與女神波狄卡
King's Cross Platform 9 and 10

一九九七年，第一集《哈利波特》出版。二○○一年，第一部《哈利波特》電影上映。二○一二年十二月十五日第一家「哈利波特」專賣店在倫敦國王十字車站（King's Cross）開張，從此，「哈利波特車站」名稱似乎成了「國王十字車站」的代名詞。

跟「哈利波特」比起來，「國王十字車站」顯得是個過時的故事，它不是魔杖尖下的奇異世界，但是如果沒有九又四分之三月台，《哈利波特》怎能有如此的魔力？Ｊ・Ｋ・羅琳坐在愛丁堡市中心大象咖啡廳裡，靠著暖爐暖暖了心窩暖化了手指，寫出世界級魔法小說，以愛丁堡駛向倫敦的國王十字車站為起點，靈感來自她父母在第九月台的相遇，第九月台是開往劍橋方向的火車，至於四分之三月台，就是魔法的開始。

國王十字車站一帶，古早時代稱作「戰橋水窪區」（Battlebridge Basin），不列顛蓋爾特族（Celt）女戰神波狄卡（Boudicca）被羅馬人逼盡到此。按照研究歷史書上記載，波狄卡王后身材高大，有著一雙犀利凶暴的眼睛，白皮膚，紅髮長過腰際，藍眼，愛大口喝酵母酒（啤酒），聲音沙啞。她曾向她的部隊大聲喊話：「不是戰鬥勝利就是滅亡，這就是我，一個女

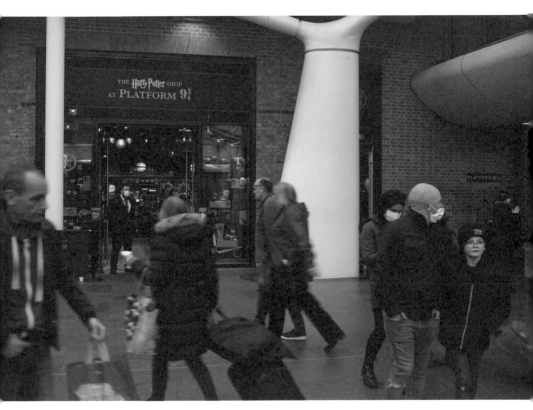

哈利波特紀念品帶來的比預期還大的商機／盧德真攝

人要做的事！」（Win the battle or perish: that is what I, a woman, will do.）。打仗時喜歡用菘藍（Woad）提煉成靛藍色，全身畫上神與動物的圖騰以加大氣勢，騎上雙輪雙鐮刀的戰車，讓入侵的羅馬人聞風喪膽。雖然波狄卡軍隊人數多，但最終抵不過羅馬人精良軍隊和深思戰略，波狄卡帶著兩個女兒逃到水窪區，服毒身亡。歷史學家考據，波狄卡屍骨葬在今天車站的第十月台下。

國王十字車站九又四分之三月台是作家創作出來的虛幻月台，而第十月台地下三尺，是歷史考據出來的女神永眠之地。國王十字車站卻是我幾乎天天經過的車站。

十八世紀初期，這一帶，五條馬路交會，北倫敦山丘流下的泉水匯入泰晤士河。在這，有屠馬場、有煤渣場、有儲冰廠，還有妓院和眾人畏懼的傳染疾病醫院。一八二○年，土地投資商整地規劃，富商在這幾條道路交會口上建立一個諂媚當時英王喬治四世的雕像紀念塔。喬治四世過著奢華無度的生活，不關心朝政，頗不得人心，高塔建立九年後就撤除，現在只在立塔處附近住宅區的牆角邊留下個國王徽章以資紀念。一八五二年開始營運的火車站，「國王十字車站」仍以喬治四世為王時命名。這火車站主要往返倫敦、蘇格蘭和東邊海岸城市。

目前車站樣貌是在二○○五年英國鐵路局花了五億英鎊整修，直到二○一二年正式完成。原本月台鐵柱與頂棚間的鍛鐵環形裝飾，已給玻璃與鋼筋的大廳和電子看板取代，新舊混搭，

兒童手繪波狄卡海報

重新設計成為現代新穎的車站，亮麗而新潮。

小說中的通往「霍格華茲特快車站」的第九和第十月台在新火車站改建計畫下成了計程車招呼站和停車場。永遠絡繹不絕的麻瓜，排隊準備捕捉推著行李車衝向魔幻世界霎時穿越時空的石牆，一進到新建築體的第九月台旁邊，新的第九及第十月台仍保留去劍橋的火車。但鮮有人知「哈利波特」實際拍攝地點是在國王十字車站的第四及第五月台。

尋找哈利波特的九又四分之三月台，拍張推著行李推車撞上紅磚牆照片，成為許多觀光客來到國王十字車站的主因。鑽進魔法商店，裡面有魔杖、貓頭鷹、校服袍、圍巾、飛天掃把，全部集合在這不到十坪大的空間，和作者羅琳描述一模一樣的書架與高頂的空間全在眼前，就連燈光也如電影效果一般。有限的空間，已經是塞滿「觀光麻瓜」的消費天堂，甚至連商店門前，也擺上個推車，上面放著鳥籠，一位打扮成哈利波特的照相師用最新潮相機拍照方式兜攬生意。

現代電影產業背後的商機在國王十字車站第九月台旁出現。電影商品更搜刮「觀光麻瓜」及「哈利波特迷」的錢包。價錢不低的商品，吸引絡繹不絕的買客，魔杖再厲害也變不了高價數字，麻瓜們還是開心推著已釘在石牆上的行李推車，硬是推向一個虛而不實的世界！

喬治王紀念徽章掛置在喬治亞式建築的國民住宅區短巷前（Keystone Lane），不受路人注

二〇一二整修後的國王十字車站。按照歷史學家推測，羅馬時代女神就深埋在這人來人往的火車站下

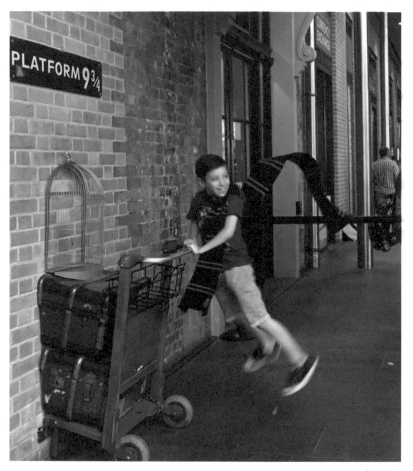

每位小朋友都願意排隊拍照當哈利波特，即使是拍一張快照的時間

意；兩千年前的英勇女將墓穴不為人知地躺在第十月台幾尺之下；而一個虛幻的「霍格華茲特快車」仍是如謎般地在磚牆的另一端等待啟航。

★ **Parcel Yard**
Address: King's Cross, N1C 4AH
Tel: 020 7713 7258
Tube: King's Cross
parcelyard.co.uk
＊地點在火車站內，Harry Potter Shop 旁。如有行李，可以搭乘樓梯旁邊電梯

南安普頓之屋
Southampton Arms

說到「南安普頓」，就想到歌唱家許景淳。已是十多年前的事了。

許景淳隨台灣某劇團到法國表演後路經倫敦，在我家「拉普頓民宿」停留數晚。有天晚上，她想找個酒吧坐坐，我就挑了離家步行距離可到的 Southampton Arms。那晚，小小酒吧熱鬧非凡，好不容易買到了酒，搶到了位子，在有限的空間裡，我看見個頭矮小，黃色長髮的景淳，又唱又跳地融入在鋼琴樂中。樂師彈著爵士樂，轉到藍調，又激昂彈起愛國歌曲，大家拿著酒杯很 high 地邊唱邊合音，她渾然忘我、樂在其中。十多年晃眼即過，經過這山丘邊上的小酒館時，偶爾會想起隨著愛國歌曲也能翩翩起舞的景淳。

這家酒吧是倫敦旅遊文化指南雜誌《Time Out》特選出倫敦純正艾爾酒的五家酒吧之一。

記得第一次去的經驗，見到破舊的黑色小酒館外牆上歪斜的招牌寫著 Ale, Cider, Meat，視覺告

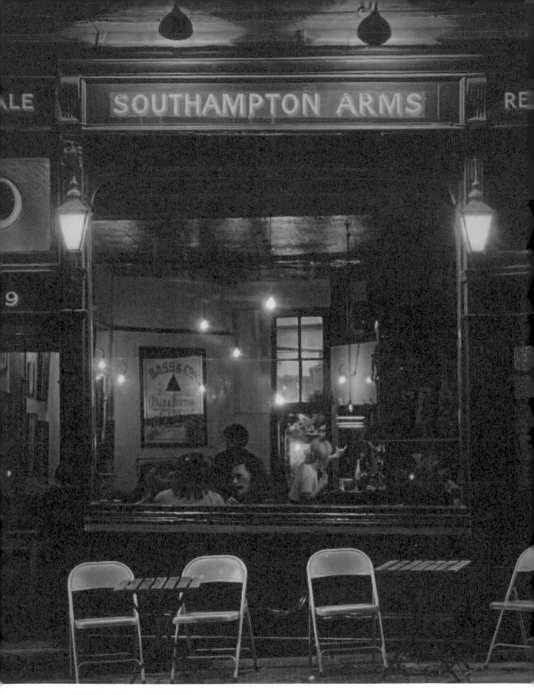

舒適的「南安普頓之屋」

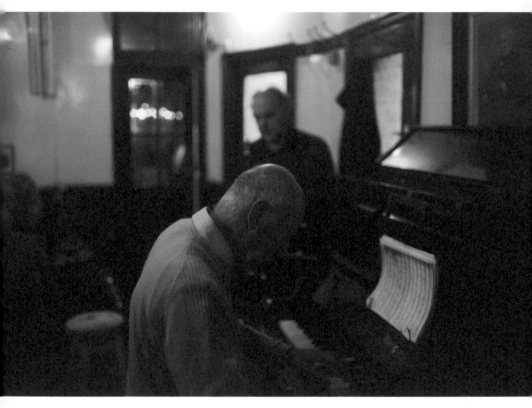

老客人不時地彈出戰時進行曲和爵士樂，一切隨興所至

訴我是一個很「腐朽」的地方酒吧，直不敢相信會是雜誌上大力推崇的。結果證明：越是無名，越有驚奇，這就是倫敦。

一進酒館，教人全身酥軟的音樂襲上身，誠懇微笑的 Ash 一邊輕輕哼著音樂，一邊問我要選哪一支酒。太多選擇之下，他倒了兩種讓我試喝，記得我是選了半品脫（half pint）北倫敦年輕釀酒廠 Camden Hells 的手工啤酒。酒倒入印有紅藍標誌的大口酒杯裡，顏色淡金，輕柔麥香精釀加上淡淡檸檬，有點胡椒和啤酒花味，略嫌酸苦，或許這是艾爾酒的特色吧。Ash 再以微笑肯定我的選擇，"Good choice, it's really nice. I like it, too." Camden 酒廠每賣一杯酒就取二十便士（約八元台幣）作為酒廠保育大黃蜂的基金，並送花籽給買客，鼓勵酒客在自己的花園裡種植野花，以幫助大黃蜂繁衍。酒廠每一季都會有驚人的慈善工作，最近他們與英國刺蝟保護協會合作保護動物。經過年輕帥哥臨時加一句的解釋，這杯酒雖酸苦也是甜美。

老闆 Ash 娓娓道來，開業七年來，他清楚地知道每支酒應該如何品嚐。「像我們這種小酒吧，最難的是啤酒廠運貨到酒吧後穩定性的處理，時間過長或是跑味都不對，經過管道將酒打入客人的酒杯內，直到新鮮入口，這就是我最大的考驗。」吧台後的空間像是 Ash 的工作室，立放許多黑膠唱片，一杯還殘留泡沫的啤酒杯，一副永遠指著五點四十五的掛鐘，一大疊音響雜誌，還有一個插滿黃雛菊的水杯。

沒有太浮誇的裝潢，後院溫室有一個小而吸引人的花園，不對稱的教堂長椅，有些搖晃的凳子，不平坦的地板，蒼寂的牆上沒有掛畫，只有六〇年代用酒種作為廣告的鏡子，上面印著老式字體 Lacon's noted Yarmouth Ales, Stout & Porter。木桌上擺個幾乎燃盡的蠟燭，溢出的燭淚，如同流失的歲月。幾根琴鍵已發啞的舊鋼琴，平添了落寞感。難得見到嚴謹的英國人，也有莫名地懶散，不經修飾的陳設，有英國人的居家邏輯。這家酒吧完全沒有浮誇，說是簡約，卻有點時尚，透露一股北倫敦高門（Highgate）區文人的浪漫特質。

零散的衣服掛鉤釘在牆上，桃木色吧台，接著一片乳白色的磁磚，黑板上清楚寫下一品脫

三·四英鎊；半品脫一·七英鎊，黑板上還用粉筆寫著 real money only; no plastic, cheers!（只收現金）。一切原木色，除了壁爐迸出的火燄，火是跳耀的橘黃。吧台上有十二個拉霸，上面標記各家的酒標，下方的水果酒齊整地裝在陳年威士忌酒木桶內。

這兒酒種很多，但我偏愛年輕世代 Camden 釀酒廠生產的手工啤酒，其中「紳士的智慧」（Gentleman's Wit）味道獨特，有檸檬加佛手柑的香味，顏色呈金黃，它的介紹詞是：「比利時風格，好像在比利時啤酒咖啡廳喝下午茶配上檸檬蛋塔。」何等誘人的解釋！

除了酒之外，盡是下酒小食，烤豬肉三明治、香腸及肉派、醃脆瓜豬肉派、蘇格蘭香腸夾蛋、烤雞。

山丘上的墓園
Highgate Cemetery

當人們聊到墓園總是有些忌諱。在倫敦市內有七處公墓，政府委託給民間經營，將墓園打造成伊甸園，視為一級、二級花園古蹟來管理。其中在北倫敦的高門墓園（Highgate Cemetery），因為有馬克斯和很多文學家、藝術家、科學家和知名人士安葬在此，可算是其中最為知名的墓園，甚至成為北倫敦一處觀光景點。我在高門墓園待了一下午。

北倫敦山丘上，在一八三九年五月，地方神父在善心地主家的私人教堂內，為蘇活區裡的一位貧困單身女子舉行了一場葬禮，並將她安葬在由地主捐出的花園墓區裡。山丘上遠離塵

一位帶狗的小姐進了酒吧，她的狗兒與坐在火爐旁的狗兒打將起來，好一陣混亂，狗主人一聲"come here, darling"，兩隻狗兒立刻回到原處，過後，又恢復了下午的安靜。

天色漸暗，進來的客人多是熟客，個個買了酒，坐到熟悉的角落。沒有網路、報紙和雜誌，只有酒和簡餐。每週兩晚業餘鋼琴演奏，缺了琴鍵的琴聲，時而抒情、時而激起大家的豪情歡唱。我珍惜這種自在，也學會了把握及時行樂。如果許景淳在旁，相信她會感同身受。

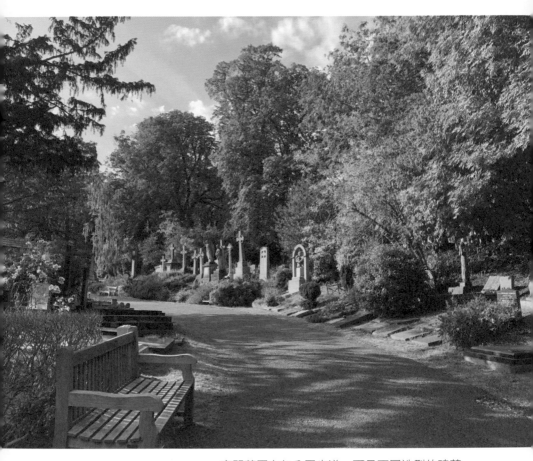

高門墓園有如公園步道，可見不同造型的碑墓

囂，可俯瞰倫敦城美景，高門墓園逐漸成了許多有錢人或有名望的人選擇的最佳長眠之所。直

到一八六○年左右，倫敦霍亂及傷寒肆虐，死亡人數不斷攀升，市中心教區墓園已客滿，墓園管理公司在世界著名的巴黎公墓概念下，以商業經營模式，買下鄰近另一片產權，繼續建立高門東區墓園，原本的墓園稱為西區，東西墓園合稱為高門墓園。

東西兩墓園以 Swain's Lane 分割，各有特色，均由「高門墓園之友」（Friends of Highgate Cemetery）負責管理，但兩區的墓園景觀略有不同。西區墓園是有計劃性地利用十九世紀歐洲對古埃及遺跡及文物的迷戀，和當時維多利亞時期哥德式浪漫建築，建起埃及神殿裡古墓陵寢（Egyptian Avenue）和方尖碑及華麗紀念塔，因地形高低起伏而自然形成的黎巴嫩松柏樹林中，再建造如迷宮般的環形墓塚和迴廊（Circle of Lebanon）。大部分的花草樹木多是天然生長，榡樹、松柏、灌木叢，還有野花和鳥，以及森林小徑上的微風和樹葉瑟瑟的聲音，墓園有如山丘上的花園。電力先驅法拉第（Michael Faraday）的墓碑沒有雕花卻很平常而素雅，直立在西區的石磚牆旁，其他許多石碑上豎立不同造型的守護天使，保護一尊尊看似莊嚴又唯美的墓塚。

西區墓園裡，葬著著名歌星喬治麥可（George Michael），他是高門（Highgate）當地居民，在二○一六年聖誕節，當電視機裡正在播放他的名歌〈Last Christmas〉時，悄然去世。為

了尊重往生者安寧，也怕引起歌迷們的騷動，守墓人和園內導覽人員堅持不透露他在園中安葬的確切地點，墓園中也沒有留下任何蛛絲馬跡讓粉絲找得到他的墓，歌迷們只能到墓園附近他家門前廣場綠地上，獻上鮮花與蠟燭來追念他，這也成了高門高級住宅區一景。

東區雖然沒有西區墓園的壯觀布局和雄偉氣勢，卻是一個以巧思設計為主的墓園，從許多墓碑上可以看出往生者的生平事蹟。桑頓（William Harry Thornton）是位音樂家，他的墓碑是架鋼琴；雙手摀住哭泣的臉的石雕，是女性雕塑家安娜（Anna Mahler）的墓位；企鵝出版商的紀念墓碑是一本彩色的企鵝招牌書本，封面上的作者就是往生者的名字；共產主義之父馬克思過世時，因為蘇活區的墓園已滿，他的家族將他葬於高門山丘上，原安葬地點在一片樹林之間的小道邊，後來英國共產主義組織出資移墓到目前的地點。園方為增加更多的景仰者及遊客弔唁，誇張建造一個大頭人像為醒目地標，大頭下永遠都有鮮花祭拜，成了東區墓園最吸引人的景點；哲學家史賓賽（Spencer Herbert）的墓位在馬克思的正對面，蔓藤爬在墓碑上卻是顯得無人青睞的滄桑；十九世紀原是女兒身的文學家喬治‧艾略特（George Eliot），她的墓碑使用原名Mary Ann Cross標記，安放在她愛人喬治（George Henry Lewes）的旁邊。

美麗安靜又富古典風範的墓園，一九七〇年代因為驚悚恐怖片的興起，眼力敏銳的商業片導演，看見它的美麗裡暗藏商業玄機，拍出了盜墓及吸血鬼電影，吸引許多影迷和好奇者前來

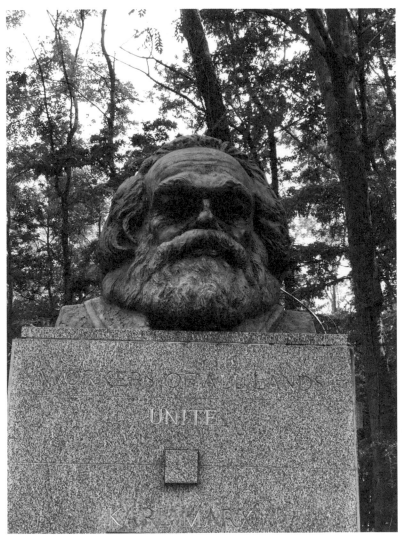

馬克思大頭石碑成了高門墓園「最受歡迎」的弔唁之墓

探索。曾經有兩位年輕異教徒的巫師,揚言要以「巫師與吸血鬼的最後大決鬥」為噱頭,特地選擇在一九七四年的某月十三日又逢星期五,上山要狩獵「吸血鬼」,引來無數異教徒翻過墓園欄杆,刨出屍體,將十字架插入骨骸中,甚至將屍骨四處棄置到附近住宅區,造成居民恐慌。有位居民在地方報紙(Camden Journal)投書,表示抗議與氣憤,他家後院的車子裡赫然發現一個被斬首的百年骨骸坐在他駕駛座上!這些獵鬼惡行的不法分子被警察以「破壞性行為」逮捕入獄。從此墓園決定收費入園,並加強夜間巡邏。

在西方,墓地的景緻,常出現在文學作品中。我拋下了心中的恐懼,在高門墓園裡欣賞大樹野花,聽樹梢上的鳥叫,駐足欣賞碑石設計與墓塚上的石刻文字。離去前,居然看見台灣老華僑林天明及其夫人的大理石陵墓。雖不直接認識林先生,但是早期留英學生都是到他的旅行社購買機票,心中為他倆默念安息經文。

墓園的蕭靜,讓人學習「放下」。我在墓園待了一下午,算是趟心靈旅程。

★ **Southampton Arms**
Add: 139 Highgate Road, NW5 1LE
Tel: 07375 755 539
Tube: Kentish Town / Gospel Oak
thesouthamptonarms.co.uk

★ **Highgate Cemetery**
Address: Swain's Lane, Highgate, N6 6PJ
Tel: 07305 007 241
Tube: Kentish Town，轉 Bus C11，Brookfield Park 下車，步行上坡十
分鐘
highgatecemetery.org

Across 系列 057

老倫敦 ‧ 從酒吧出發

作　　　者—張誌瑋
全書照片攝影—陳信宏、張誌瑋、盧德真
主　　　編—何秉修
編　　　輯—陳彥廷
校　　　閱—張誌瑋、蘇正隆
企　　　劃—陳玉笈
封面暨內頁設計—江宜蔚
內頁排版—立全電腦印前排版有限公司
總　　　編　輯—胡金倫
董　事　長—趙政岷
出　版　者—時報文化出版企業股份有限公司
　　　　　　一〇八〇一九 臺北市和平西路三段二四〇號七樓
　　　　　　發行專線—(〇二)二三〇六六八四二
　　　　　　讀者服務專線—〇八〇〇二三一七〇五
　　　　　　　　　　　　(〇二)二三〇四七一〇三
　　　　　　讀者服務傳真—(〇二)二三〇四六八五八
　　　　　　郵撥—一九三四四七二四時報文化出版公司
　　　　　　信箱—一〇八九九臺北華江橋郵局第九九信箱
時報悅讀網—http://www.readingtimes.com.tw
時報文化臉書—https://www.facebook.com/readingtimes.fans
法律顧問—理律法律事務所　陳長文律師、李念祖律師
印　　　刷—華展印刷有限公司
初　版　一　刷—二〇二二年四月十五日
初　版　二　刷—二〇二二年五月五日
定　　　價—新台幣四二〇元
（缺頁或破損的書，請寄回更換）

時報文化出版公司成立於一九七五年，
一九九九年股票上櫃公開發行，二〇〇八年脫離中時集團非屬旺中，
以「尊重智慧與創意的文化事業」為信念。

老倫敦‧從酒吧出發/張誌瑋著. -- 初版. -- 臺北市：時
報文化出版企業股份有限公司, 2022.04
　面；　公分. -- (Aross系列)

ISBN 978-626-335-098-4(平裝)

1.CST: 酒吧 2.CST: 英國倫敦

991.7　　　　　　　　　　　　111002172

ISBN 978-626-335-098-4（平裝）
Printed in Taiwan